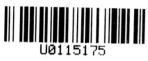

U0115175

中國近代經典畫冊影印本

原印古畫集

錢吉生人物畫譜

田德宏 編

遼寧美術出版社

集天壤之縑緗　成翰墨之淵藪

文／馮朝輝

曾任中華民國特命全權公使的汪榮寶（1878—1933），于近代日本出版的中國《唐宋元明名畫大觀》序言中寫道：「誠中國文藝之至隆，翰墨之淵藪也，而風霜兵燹，剝蝕代有，縑緗所著，放失弘多，其殘膏剩馥，散在天壤……」真實地描述出了現代出版業興起前中國書畫文物及其印刷品的留存狀況。

出版行爲承載着人類文明積累與傳承的重要責任。受科舉制度影響，我國古代圖書出版與收藏主要服務和局限于宮廷、士大夫等上層社會，內容以『經、史、子、集』爲主，與平民百姓關系不大。19世紀末，隨着國門開放度加大，受西方工業化國家，包括鄰邦日本經歷『明治維新』走上工業化發展道路的影響，我國近代民族工業亦踏上了現代化進程，民營出版業也在其中，并實現了傳統向現代的轉型。主要表現爲機器印刷取代了手工技術，圖書內容以西學爲主的現代及自然科學知識取代了『四書五經』，服務對象也趨于大眾化。

經濟發展的同時也催動了文化藝術的繁榮，清末學者張鳴珂(1829—1908)在其所著《寒鬆閣談藝瑣録》中寫道：『自海禁一開，貿易之盛，無過上海一隅，而以硯田爲生者，亦皆踽踽而來，僑居賣畫……』在『技術革新與藝術繁榮』雙重因素的作用下，20世紀初期我國畫册、藝術期刊等的出版逐步興起。

隔海相望的日本，因爲相同的文化淵源，出于對中華傳統文化的不盡熱愛，涌現出日下部鳴鶴、內藤湖南、長尾雨山、大村西崖等漢學研究專家，和上野理一、阿部房次郎、山本悌二郎、原田悟朗等中國古代名家字畫收藏大家。日本以其更爲先進的現代印刷技術，于20世紀初亦印刷、出版、發行了諸多大型、系列中國畫集，從而讓我國歷經唐、宋、元、明、清時期流傳保存下來的傳統書畫藝術珍品，也包括當時優秀書畫家的作品，得以通過『現代印刷技術』，以其幾近真容的面貌和數十、百倍的數量廣泛地傳播開來，傳承下去。如此傳播效果和傳播範圍是在此之前『書畫作品僅以「文字記述與直觀藏品真迹」爲主的傳播與傳承方式』所無法比擬的。

然而隨着時間的推移，百餘年後的今天，20世紀初期日本和我國印刷、出版的一些老畫册，由於印刷數量較少（往往衹有幾十本、百多本，雖然也是印刷，但其技術與當下無法相提並論），而且當時使用的紙張，普遍選用西方造紙技術造出來的紙張，含酸度高，比較脆，長期翻動易于散碎，從而使得這些老畫册表現出比我國明清時期的綫裝書還要『脆弱』，加之歷經天災、戰亂等的損毀，于是如今得以留存下來的其中善本便顯得越發珍貴。

傳統中國書畫是中華文化的重要代表形式之一，搶救、保護和發掘幸存于海內外的20世紀初期出版的珍貴老畫册，讓這些珍貴的繪畫資料能够更長久地駐留人間，需要有識之士的擔當，更需要克服困難的勇氣和對寶貴民族傳統文化的無限熱愛。保護這些珍貴的老畫册迫在眉睫，研究、發現、弘揚這些珍貴的古籍善本中所承載的傳統文化內涵更具有積極的現實意義。

回到國內藝術高校任教前，我曾以中國藝術家的身份旅居日本十六年，主要從事海外藏中國名家字畫的鑒定、研究與文物回流，在這一過程中我于海外有幸接觸到一些國內外早年出版的中國畫册。學習、研究和開展專業領域工作的需要，我將它們盡我所能地逐一購買回國。那時候國內關注書畫類古籍領域的人并不多，遠沒有近些年來國內藝術品拍賣會上，動輒一本（套）老畫册拍到幾萬甚至十幾萬元的狀況。私下竊喜的同時，我便更加小心謹慎地翻看，細心地珍藏與保護着它們，同時也在我的專業領域研究上給予我諸多的啓迪。但是作爲書籍如果不能服務于大衆，便失去了它存在的重要意義，于是每當我的學生們查閱和翻拍這些老畫册，開展理論研究，或服務于其藝術創作時，總能使我感到欣慰，這也成了學生們在校學習生活中一件非常幸福與奢侈的事情，同時每年國內大型藝術品拍賣會前，拍賣行負責人通過電話或者微信形式，求我爲他們查找一件待拍賣字畫早年是否有出版、著述時，也使我內心無比自豪。

傳統中國畫講求文脉，無論是對其學習、創作，還是欣賞、鑒定與品評，都離不開對前人藝術作品的飽覽。隨着中國書畫界對20世紀初期出版的老畫册重視程度的增加，需求度的加大，我越發地覺得，如能讓它們重新再版，作更廣泛的傳播，讓其發揮更大的作用，將是一件功在當下、惠及後人的事情，然而我個人的力量畢竟有限。

不想遼寧美術出版社高瞻遠矚，先于我制訂計劃，開展了對重點老畫册的搜集、掃描、整理等一系列卓有成效的工作，我所收藏的這些中、日兩國20世紀初期出版的老畫册的無償提供，恰好彌補和完善了他們先前掌握資料的不足，也

促使了這套《中國近代經典畫冊影印本》的盡早集成。

《中國近代經典畫冊影印本》再現了近代《名人書畫集》《當代名畫大觀》《唐宋元明名畫大觀》《古今扇集大觀》《近世一百名家畫集》《原印古畫集》系列等十幾本中國和日本出版老畫集的原貌。畫集中將散落在民間收藏機構和個人手中的古代名家名作做了比較全面的展現，尤其是對高古時期『唐、宋、元』近代書畫印刷品的再版呈現，可以讓研究與繼學者追根溯源，把脉分析，一窺上古至今傳統中國畫的風格演變與不同時期繪畫發展的大體風貌。如其收錄的1929年由日本東京美術學校編撰、日本大塚巧藝社印製的《唐宋元明名畫大觀》，集合了我國從唐至明的428件作品，這些作品圖片來源于當時中日兩國共同舉辦的一次享譽海內外的中國畫展上，所有作品一半來自中國藏家，一半來自日本藏家，書前由汪榮寶等人作序，今日再現其容，可謂十分難得；其收錄的1920年由我國上海商務印書館印製的《名人書畫集》，共集有明清字畫300幅左右，這些作品此前大多很少有出版；其收錄的1925年由我國碧梧山莊印刷，求古齋發行的《當代名畫大觀》，集合了我國清末民國畫家所繪山水、花鳥、人物等畫譜，當時謂之『當代』，現在已然成爲『近代』，不僅讓人感嘆時間的流轉，一切當下注定將成爲過往，唯有藝術精神長留世間，成爲永恒。

作爲繪畫創作學習、研究的參考書，《中國近代經典畫冊影印本》的出版，可以開闊藝術家的視野，彌補前世藝術家留存作品資料的不足；作爲名家書畫鑒定品評的重要參考資料，《中國近代經典畫冊影印本》的出版，可以爲鑒定者提供更多的考證角度與流傳依據；作爲史論研究者的研究對象，《中國近代經典畫冊影印本》的出版，亦可以爲諸多學者留下一個個值得進一步探討、論證與商榷的立題。在此衷心祝願《中國近代經典畫冊影印本》的發行取得圓滿成功。

戊戌霜降于逍遙堂

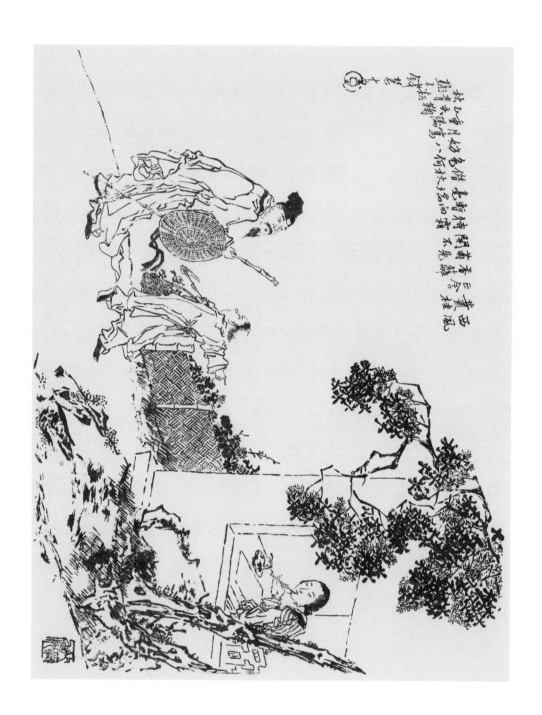

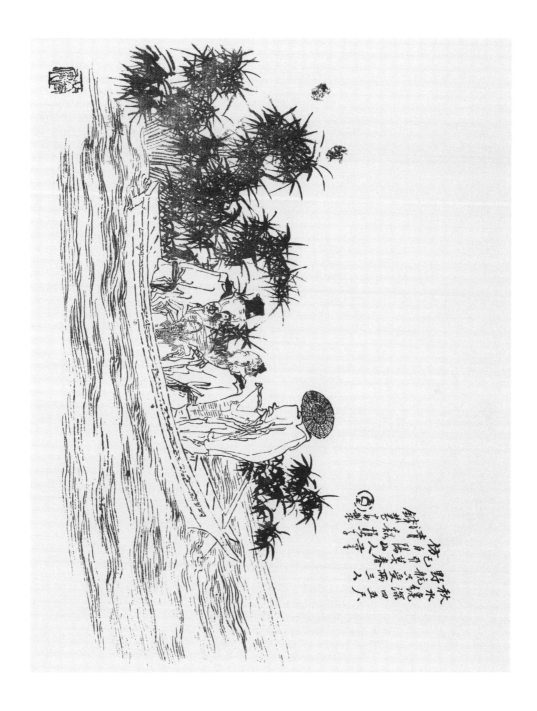

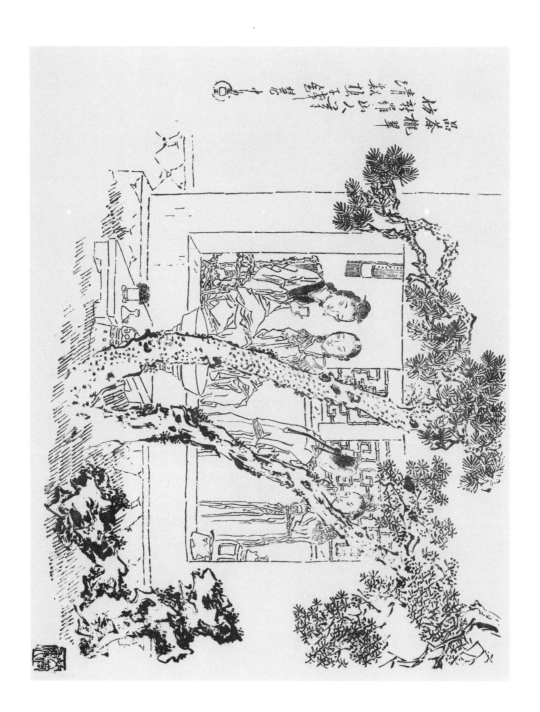

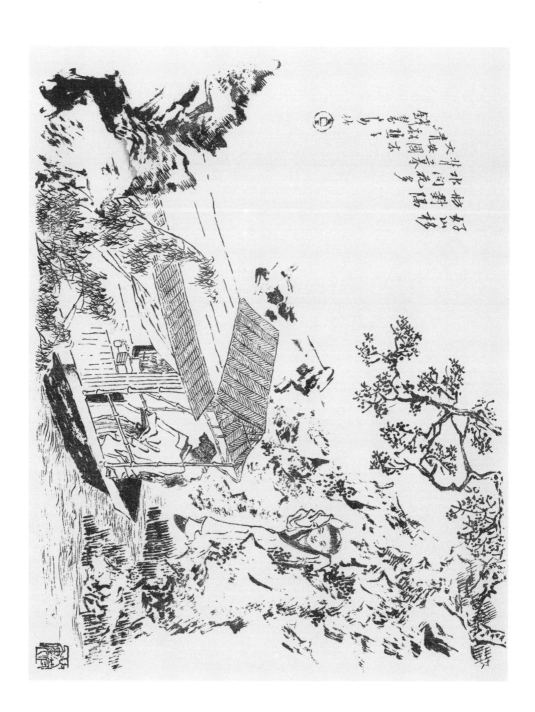

天水相好子
非有枝间對山
軽袂團春花陽
毛惟去
沐

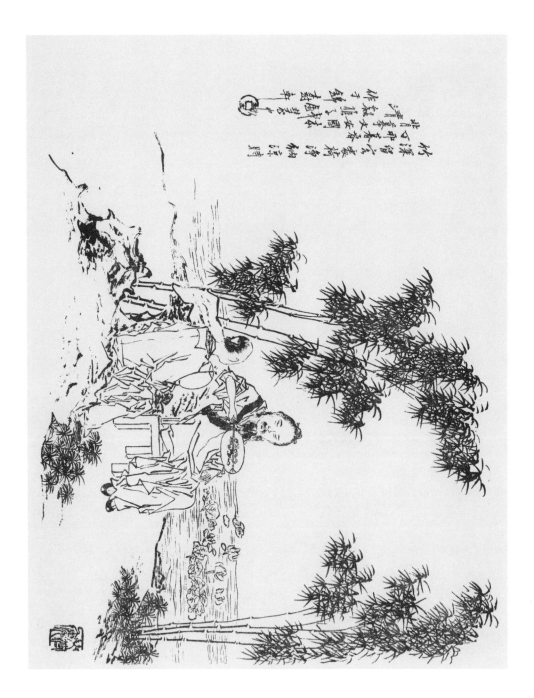

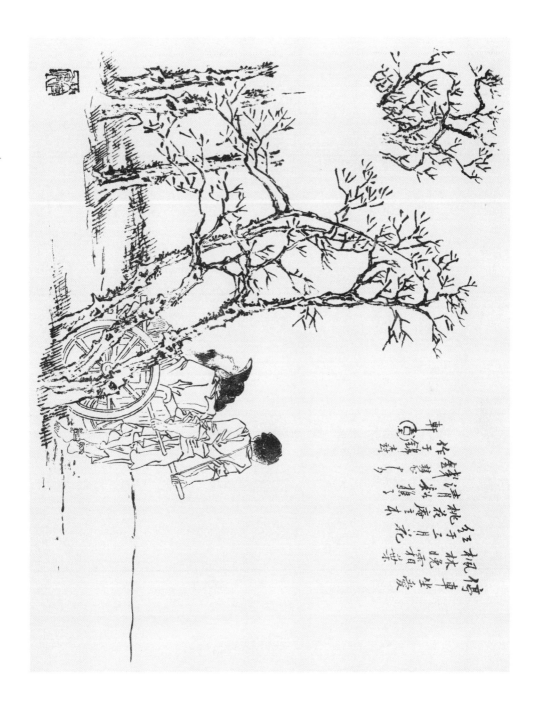

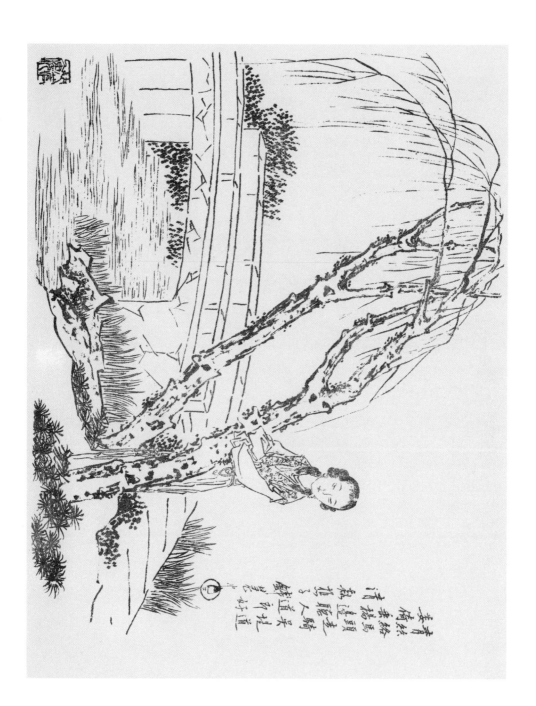

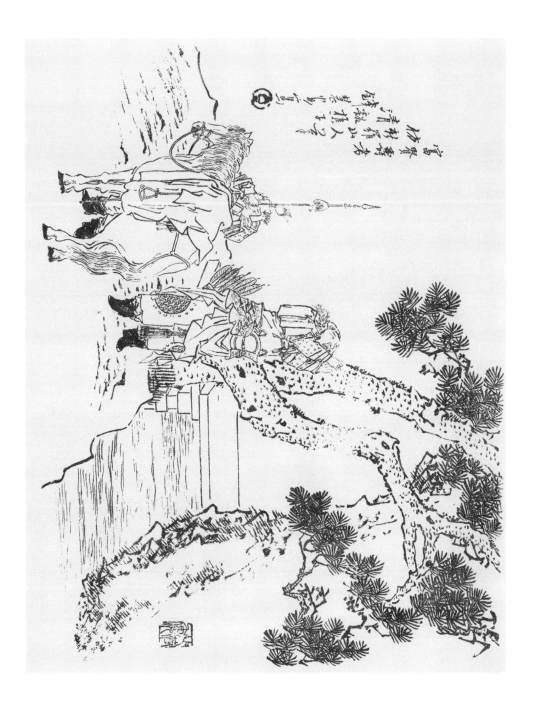

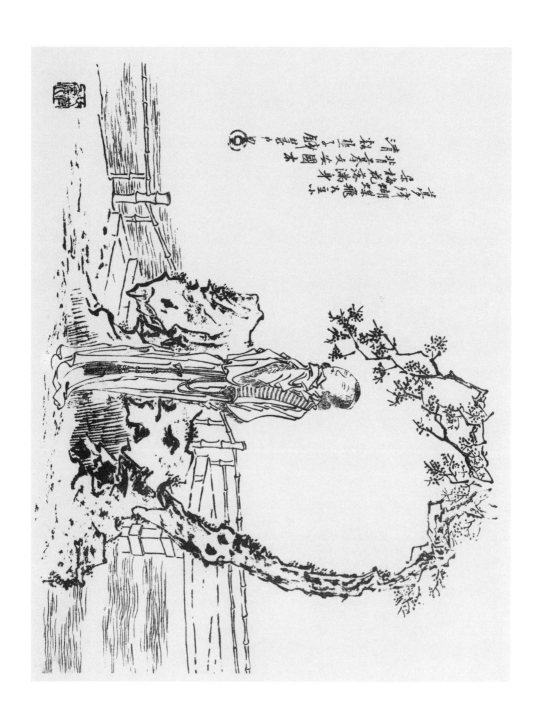

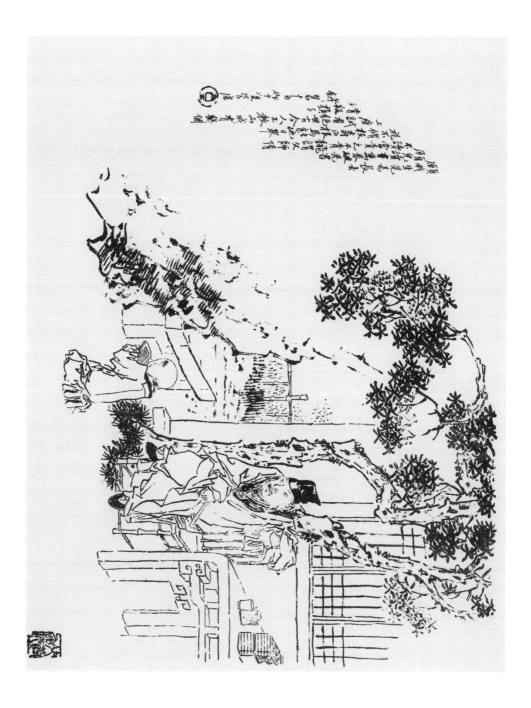

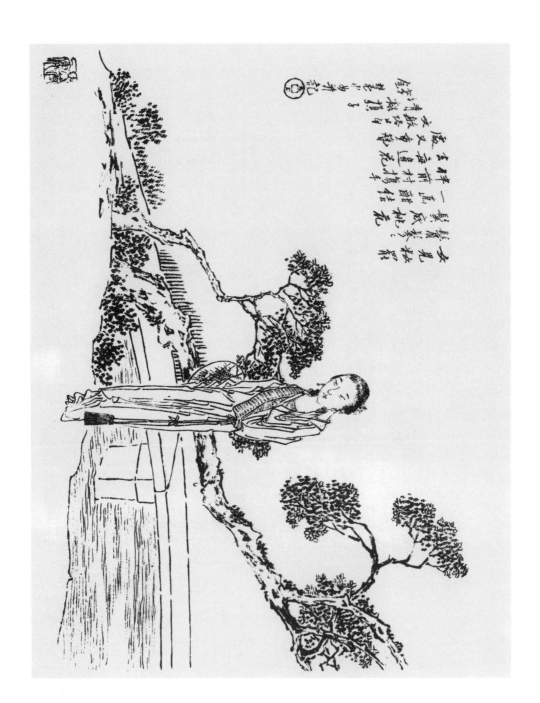

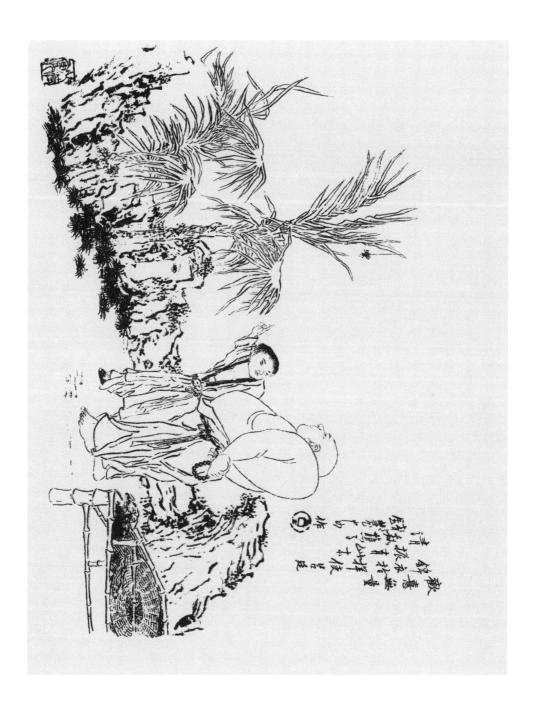

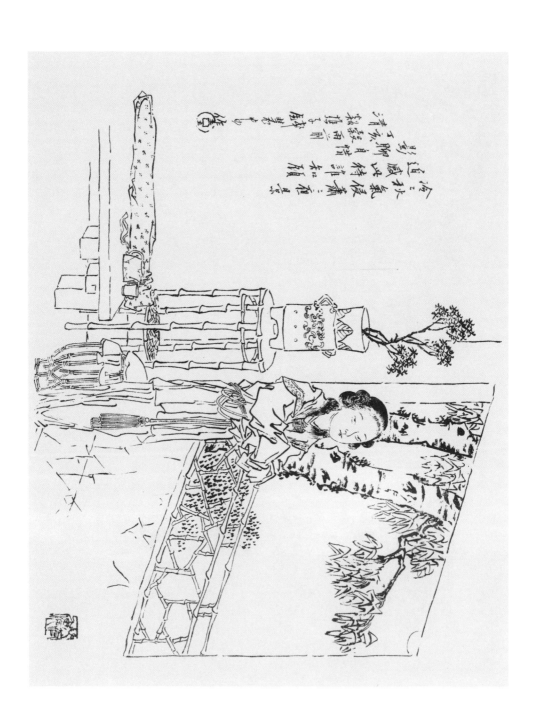

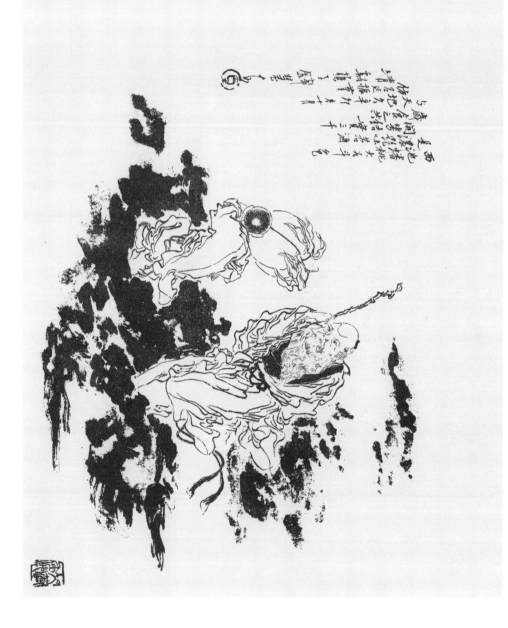

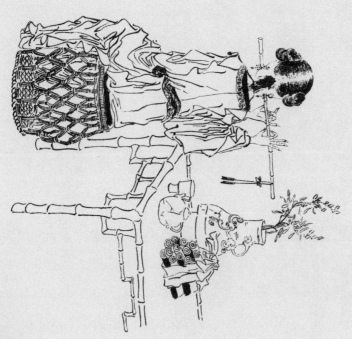

一色
春色特繁花正香
作栩栩春月
于提篮手共几影
秋声钱从畔宴
重轴花晓林山
前次
田

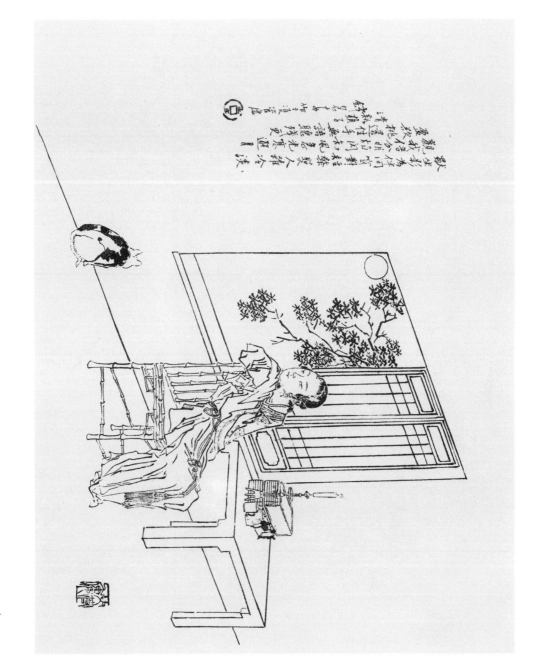

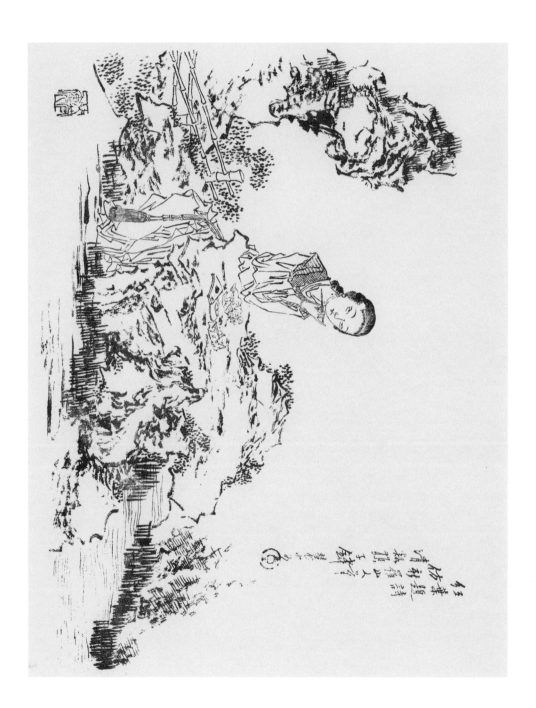

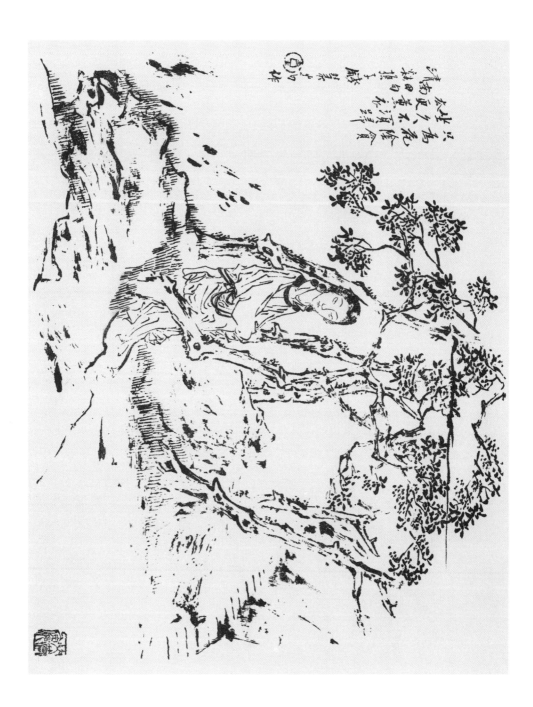

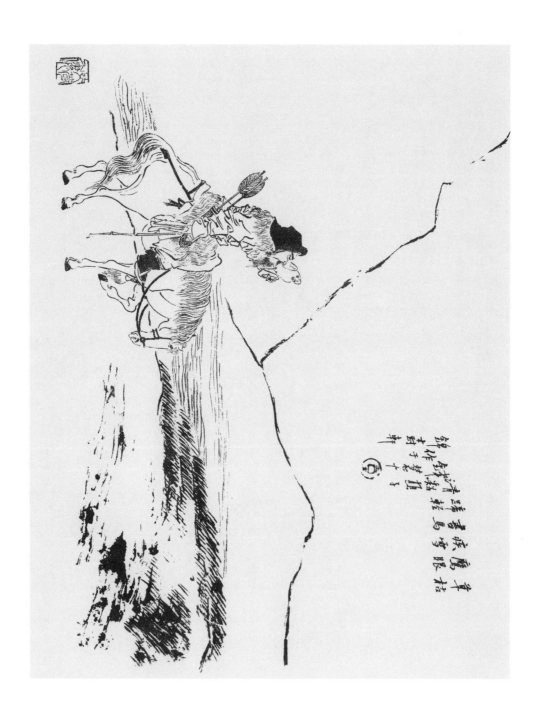

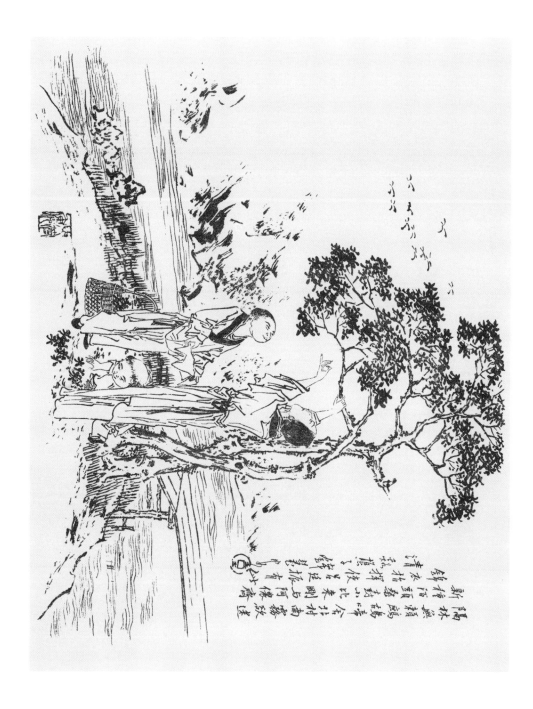

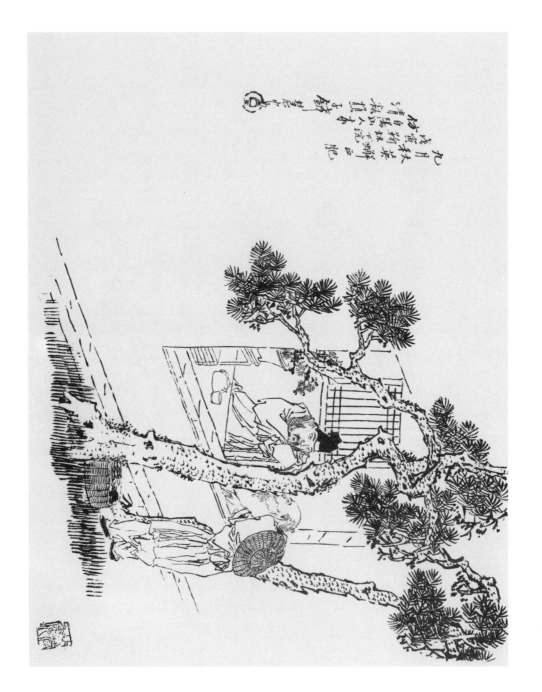

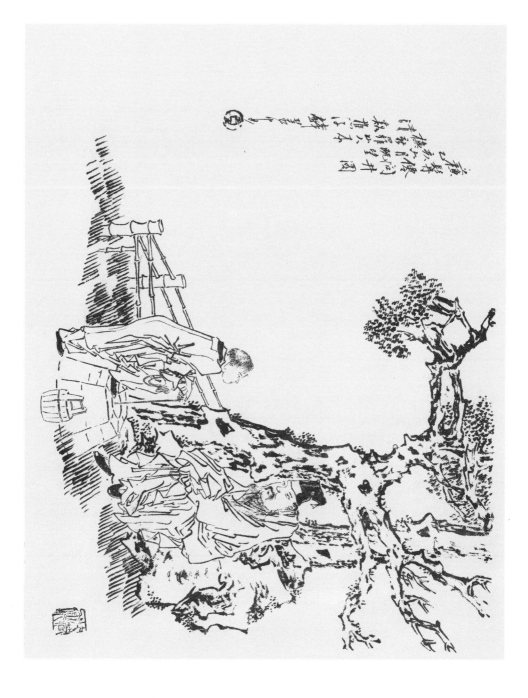

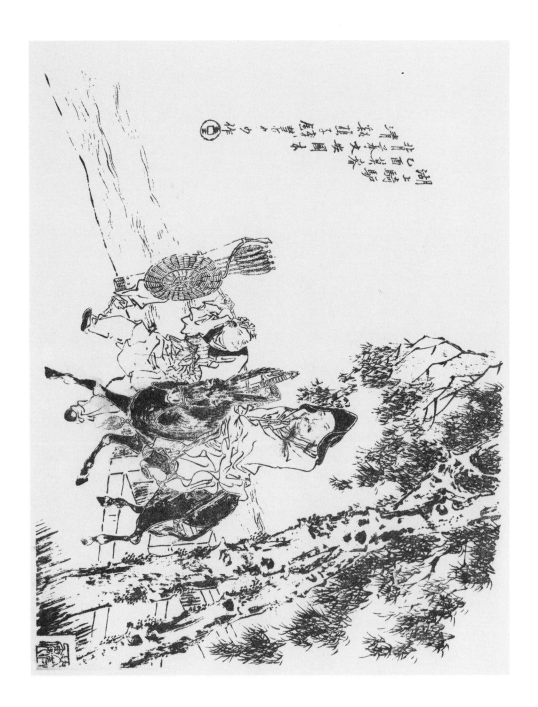

湖上三月鶯花騎馬踏青最是賞心樂事圖中人不作如此想

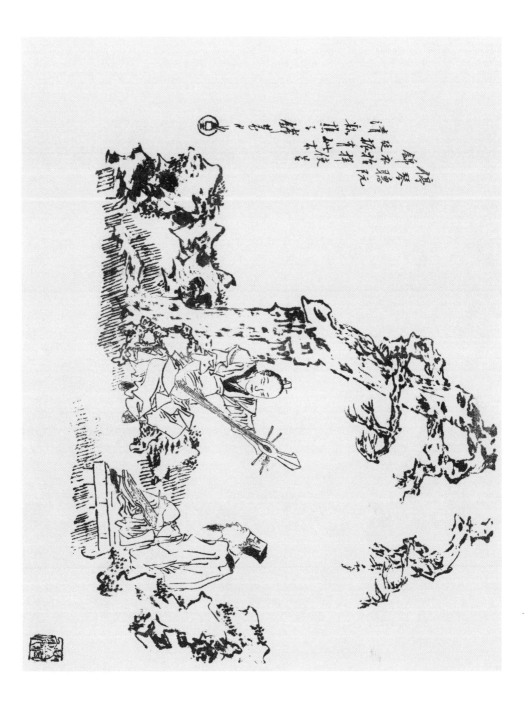

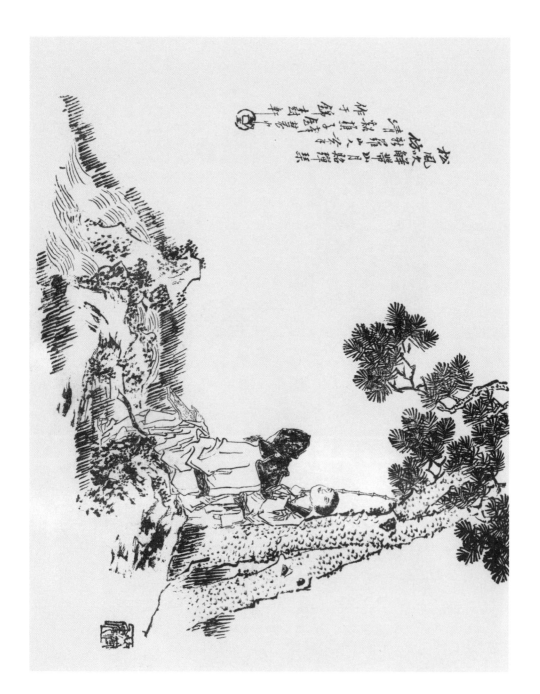

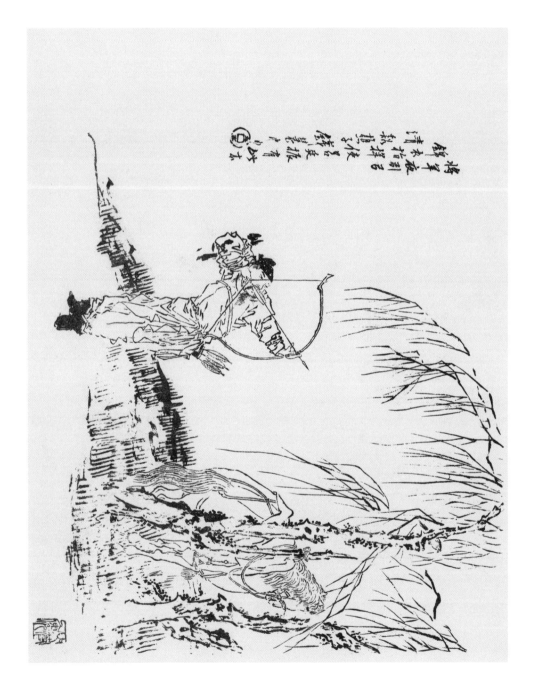

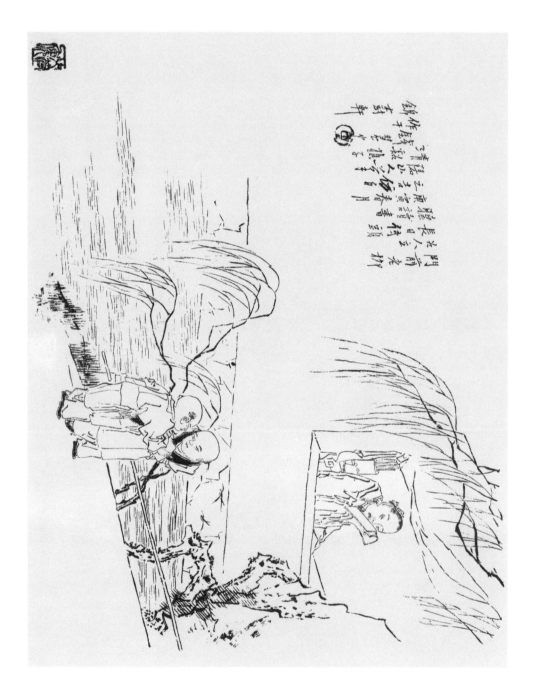

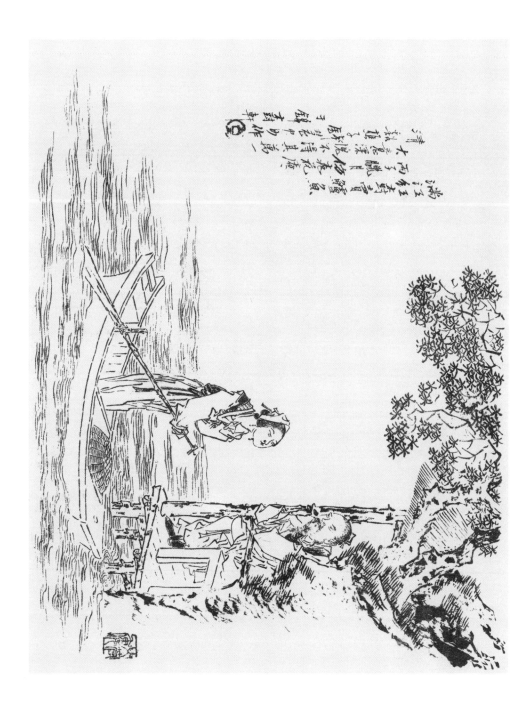

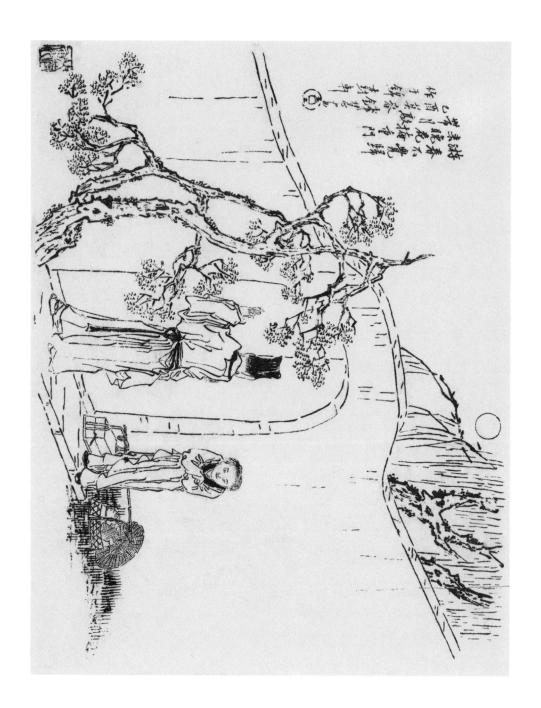

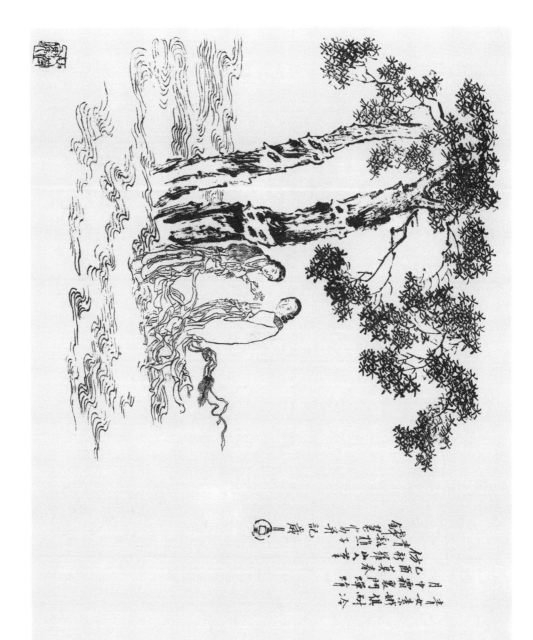

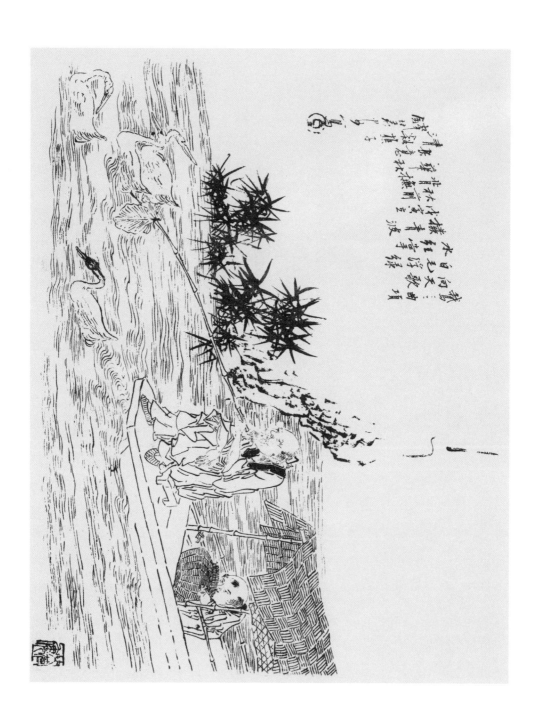

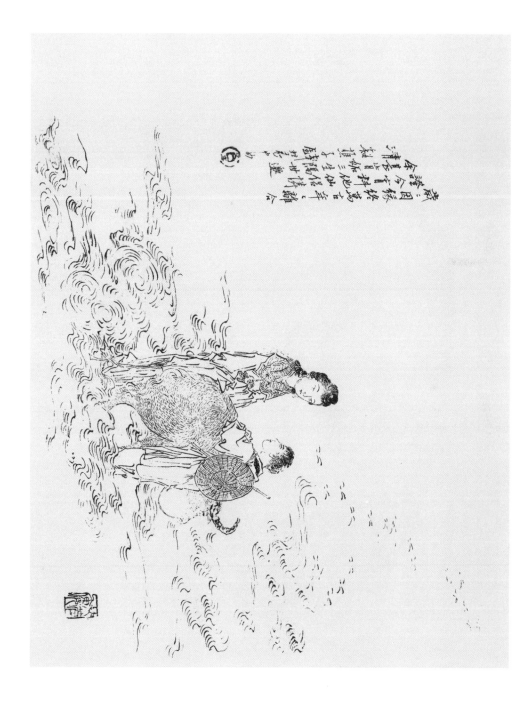

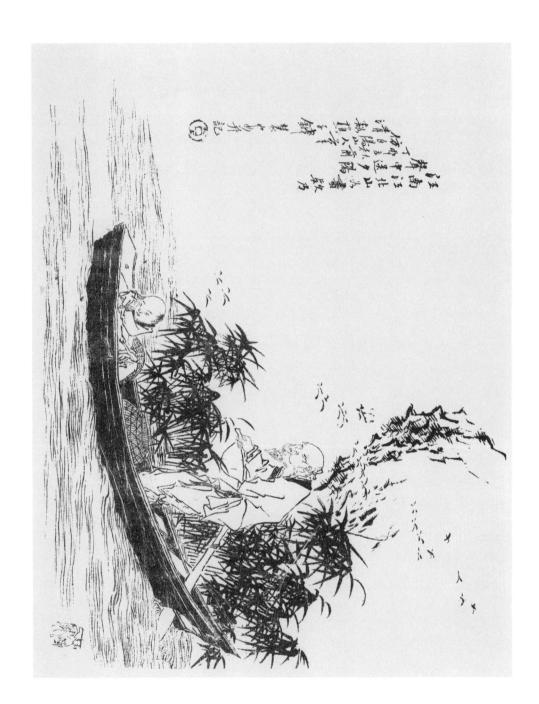

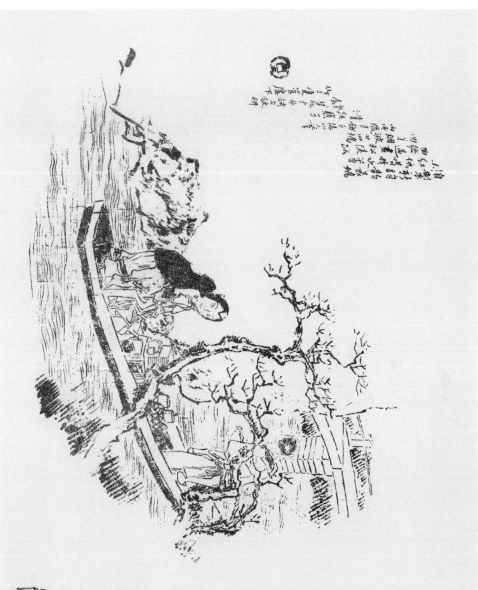

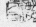

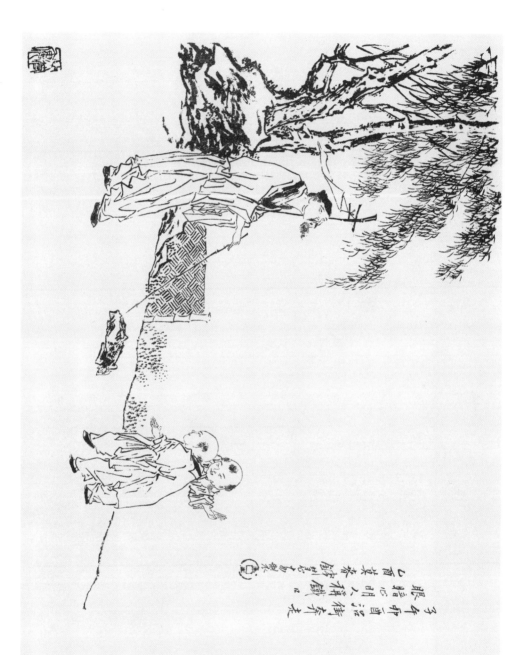

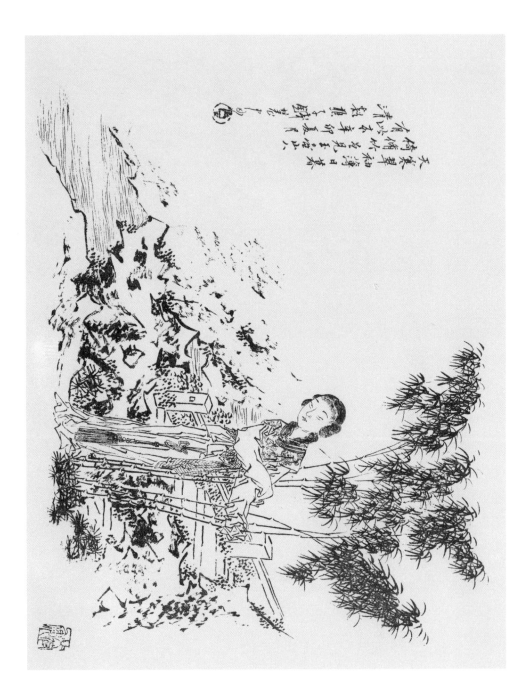

天氣新晴物華春，
好携樽酒踏莎茵。
試看舞蝶留連處，
却是王孫醉後人。

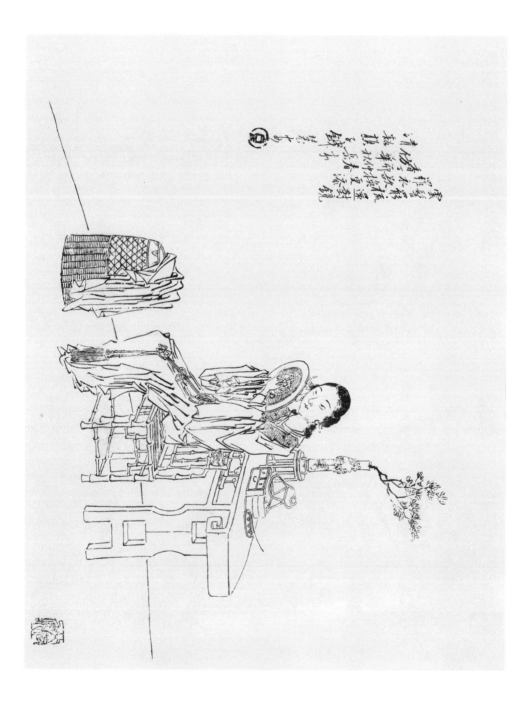

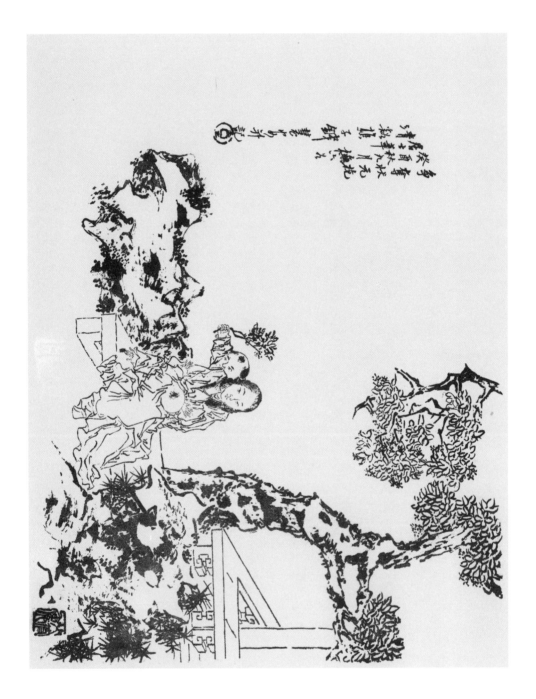

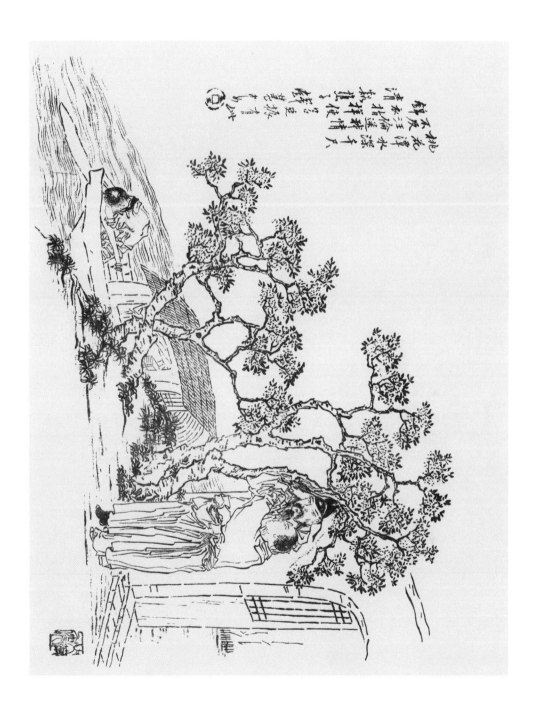

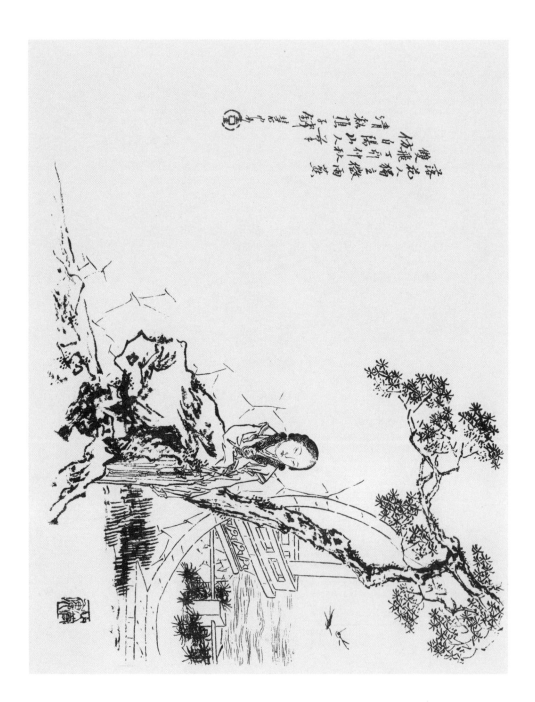

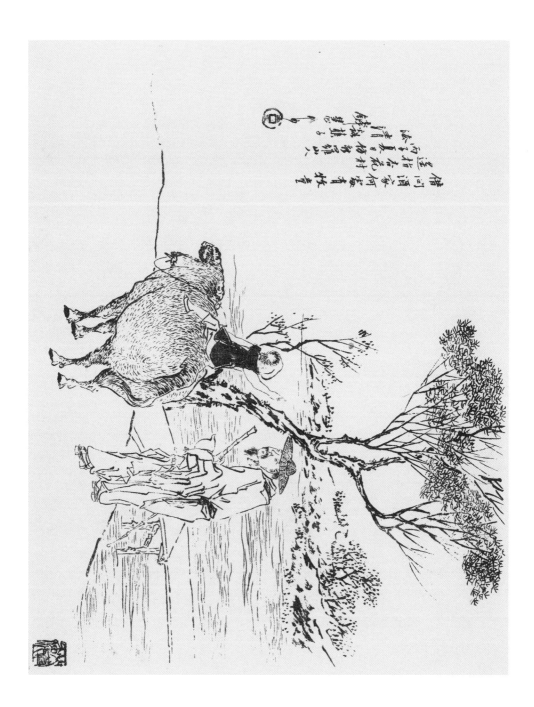

借问酒家何处有
牧童遥指杏花村

清明时节雨纷纷
路上行人欲断魂

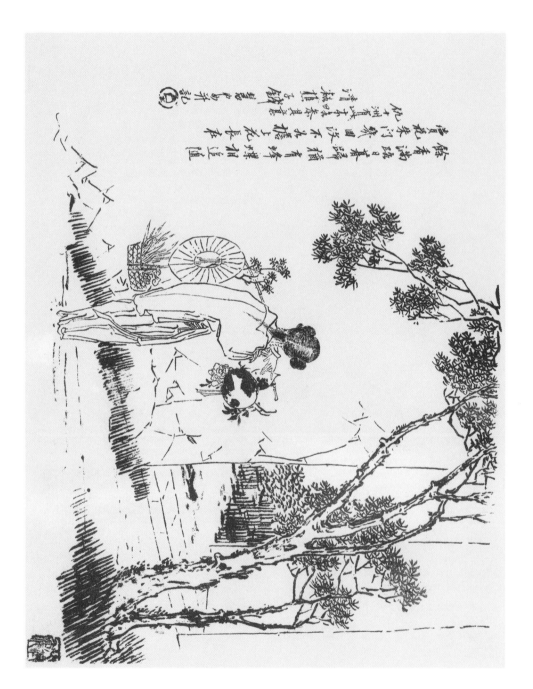

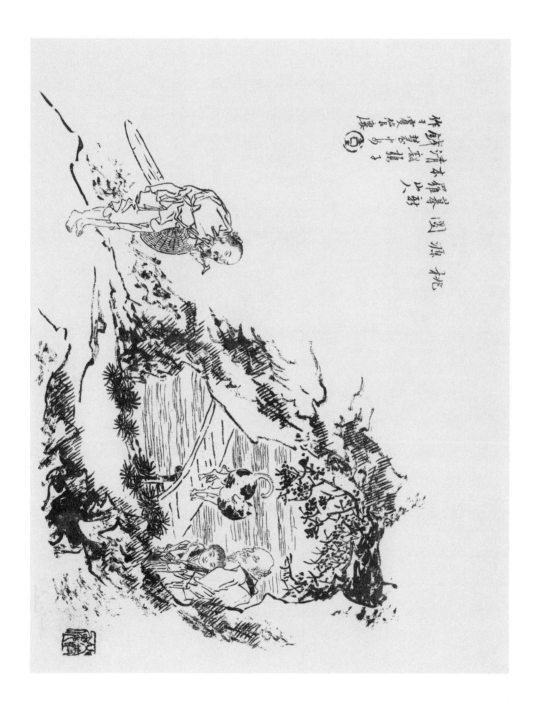

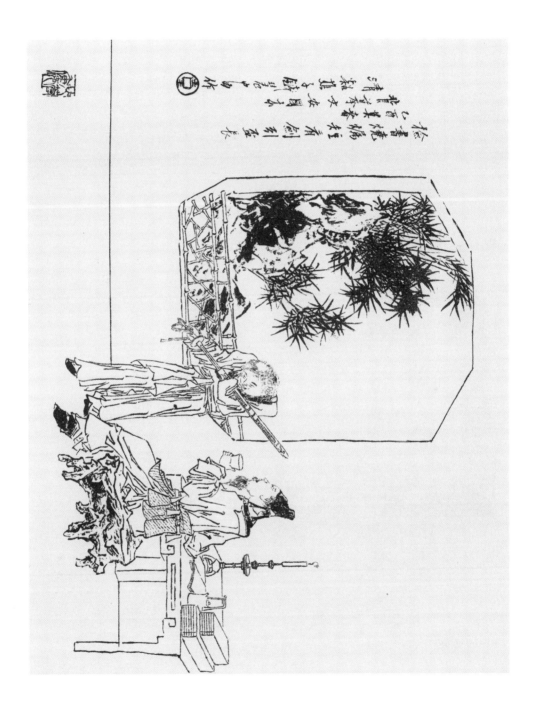

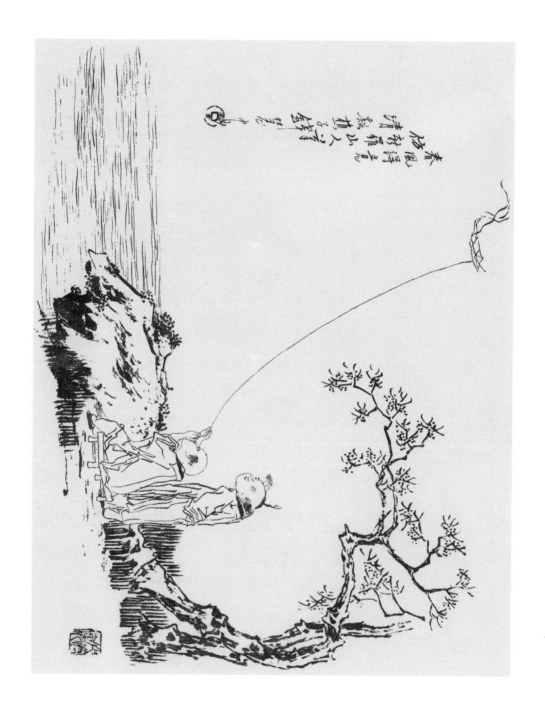

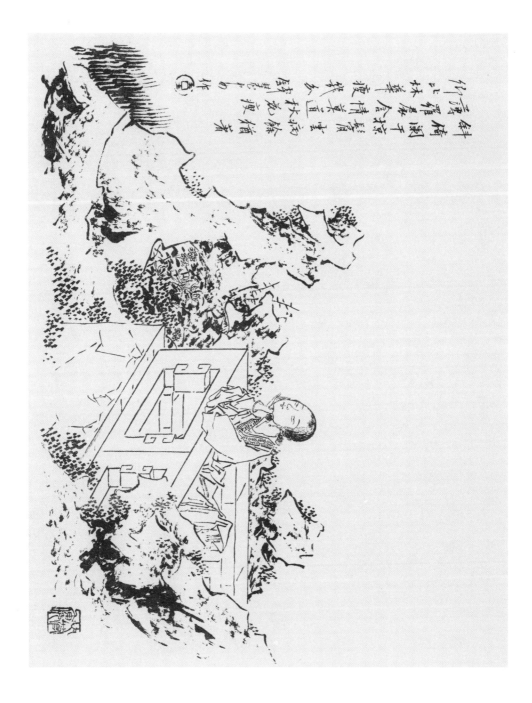

竹罅桐陰掛草堂

林崖昊客問于忙

渡情一髮鬟千鬟

悄奏幽亭意遠長

結坐怡然到老篁

朝花晚渡楊

小作

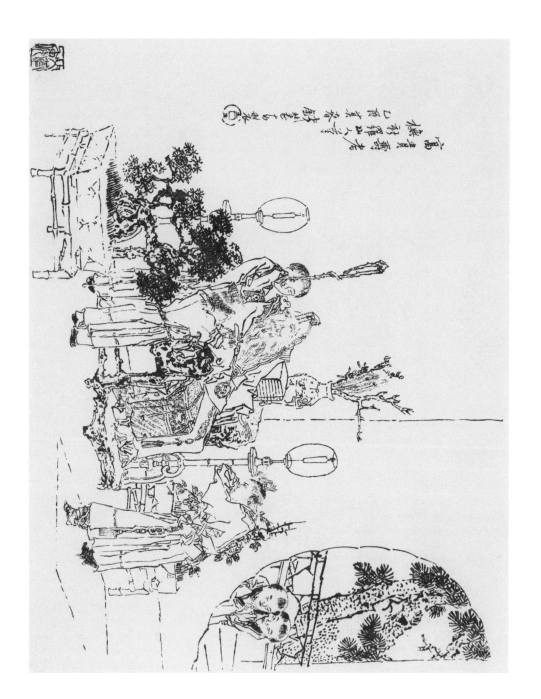

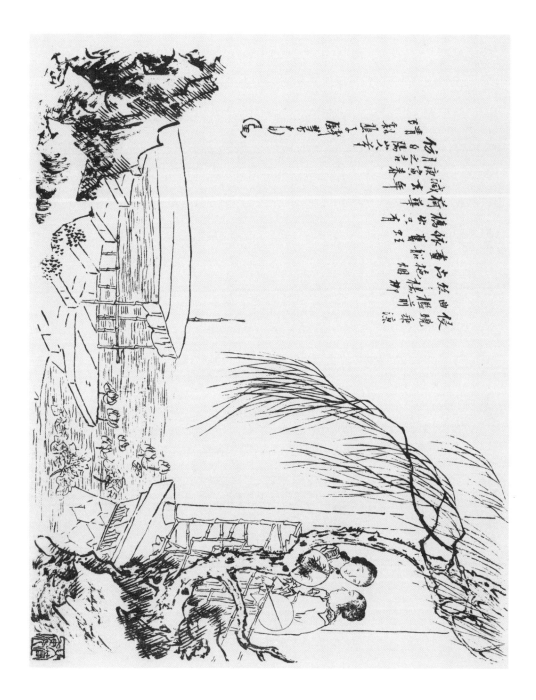

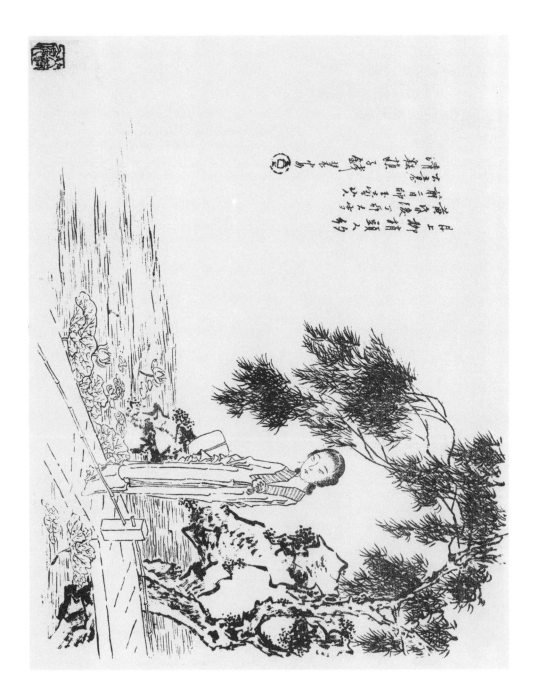

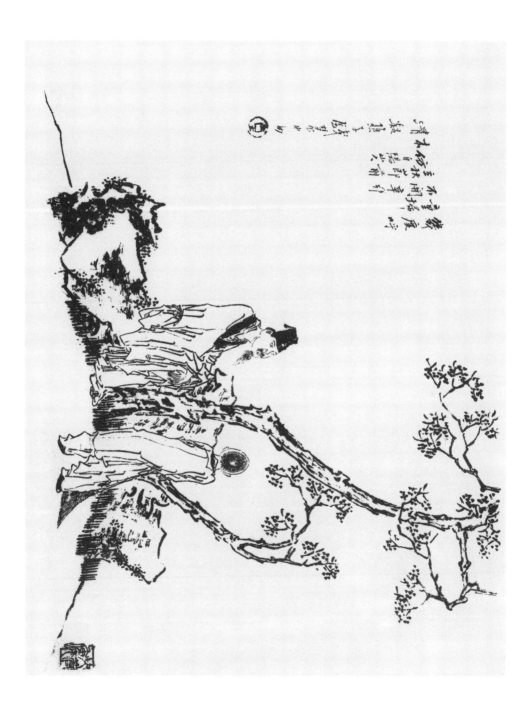

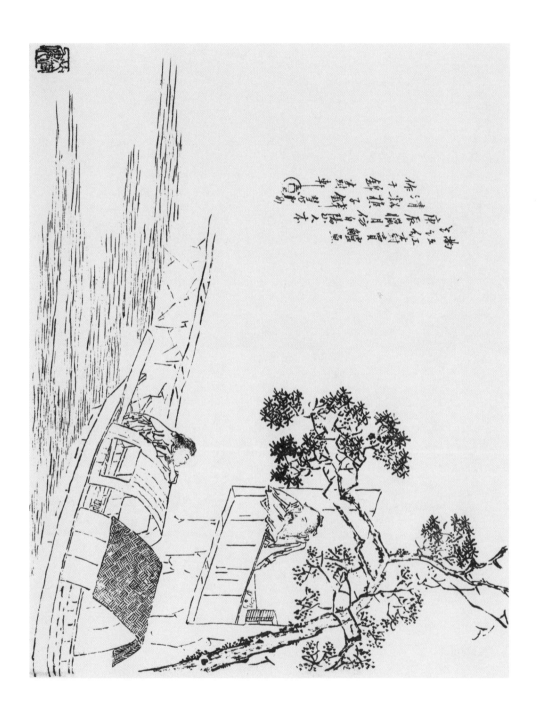

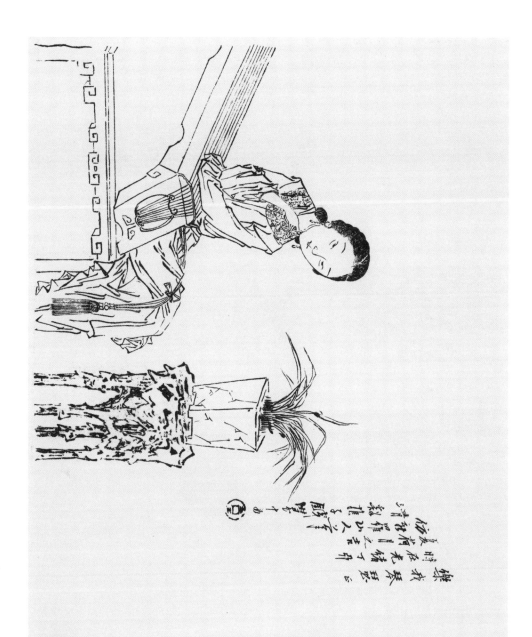

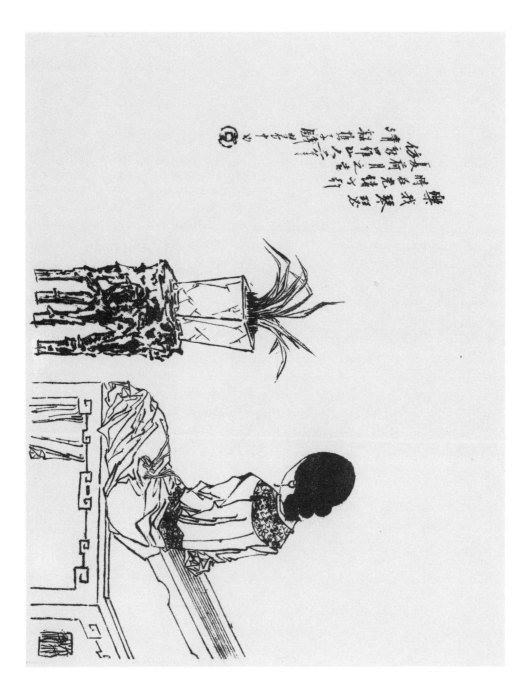

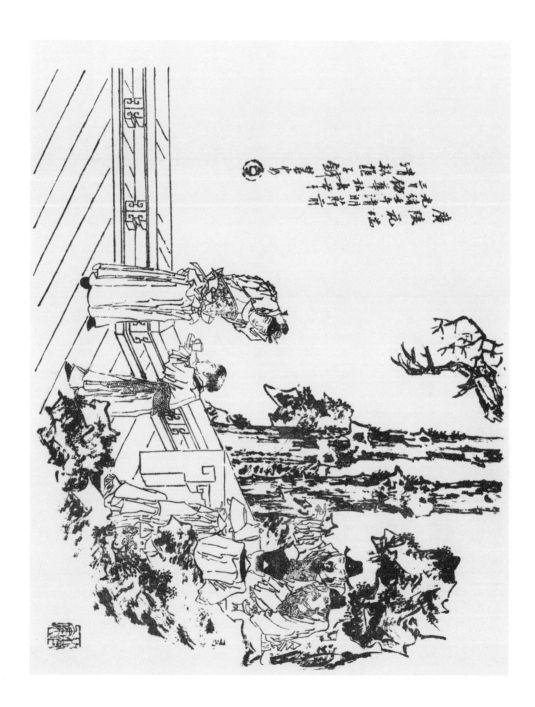

横
清朝老树侠
秋华平苑
正林明江
子春诗
节华
少雨

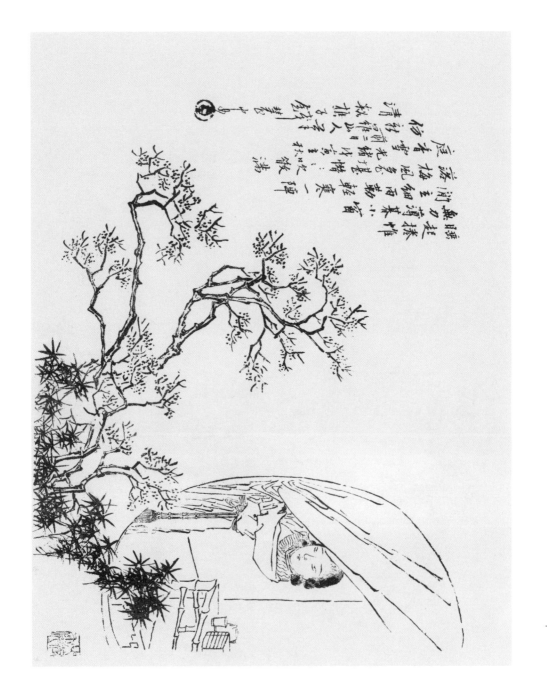
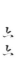

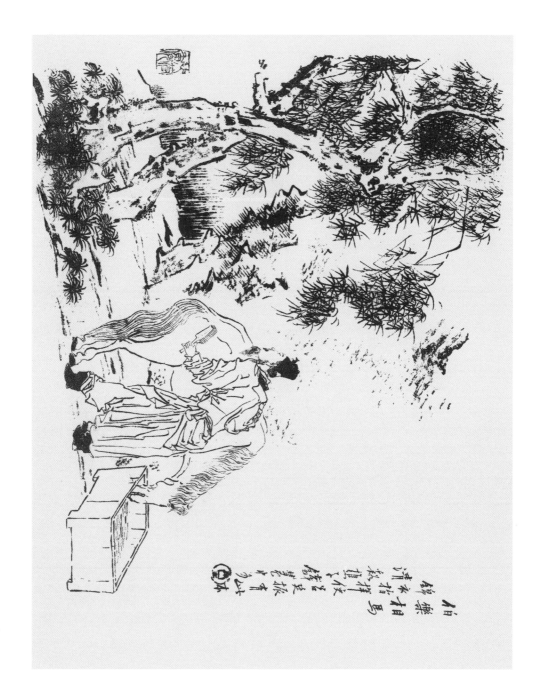

自
錦樂
消得
相対
私對
何鳥
意件
不爲
枕是
籍足
憂輩
毫旅
中遊
者爲
小林

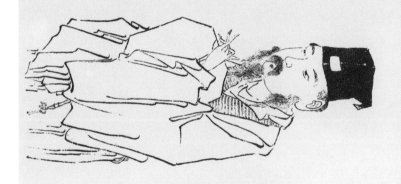

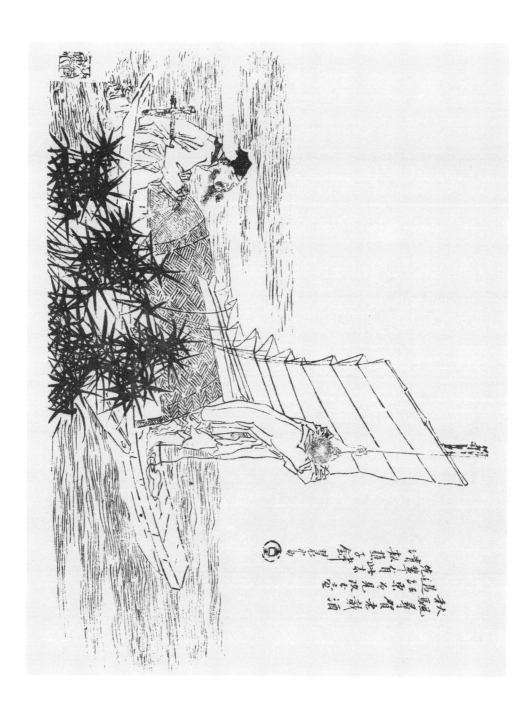

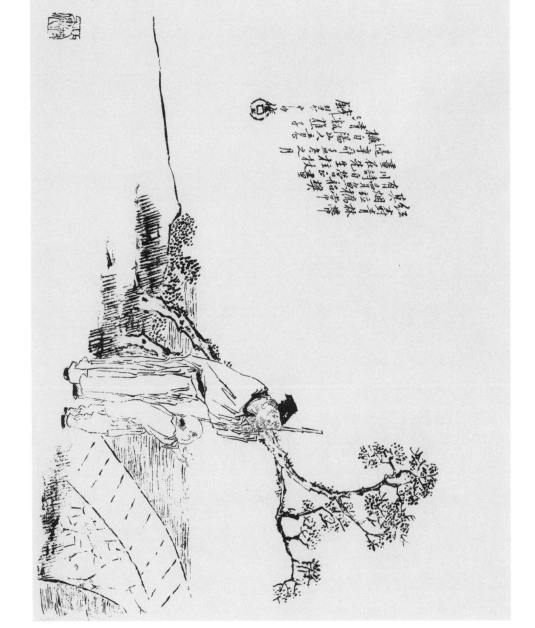

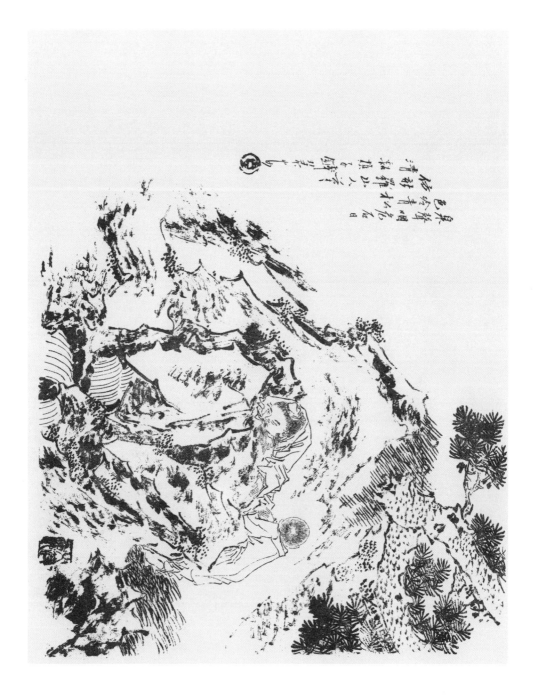

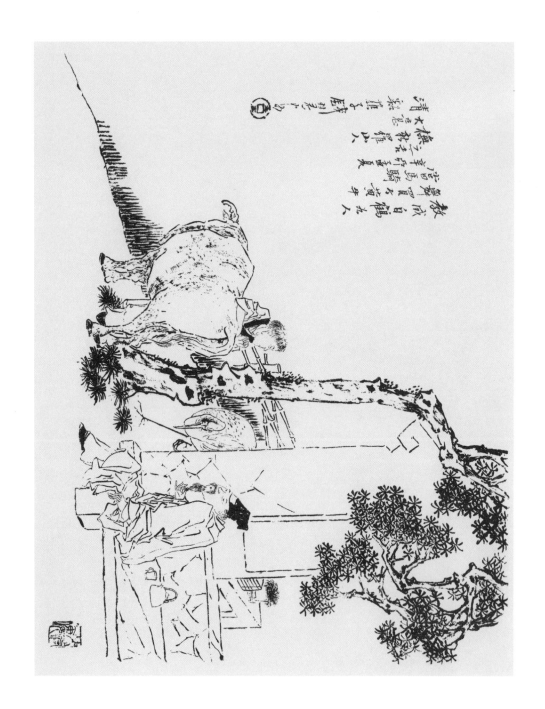

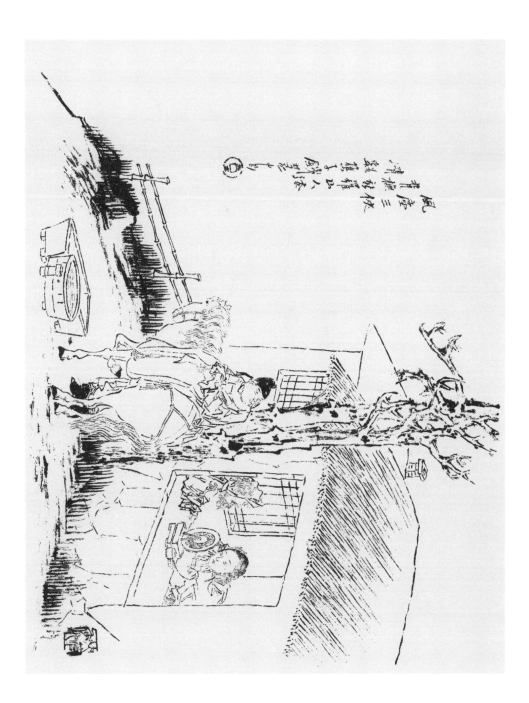

風の寒き窓のすきまより覗けば祖母は小さな燈の下に只一人何やら繕ひものなどして居たり

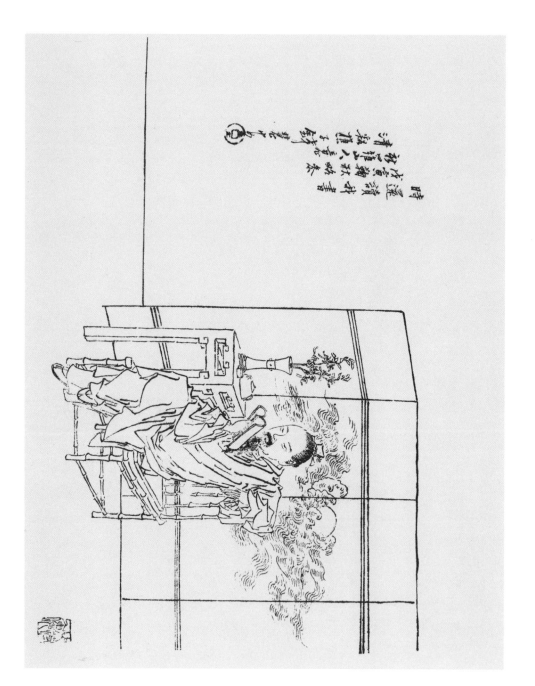

時牧靖溪
溢淫瑞讀
塵入翰祥
之吾柿書
每特登
中

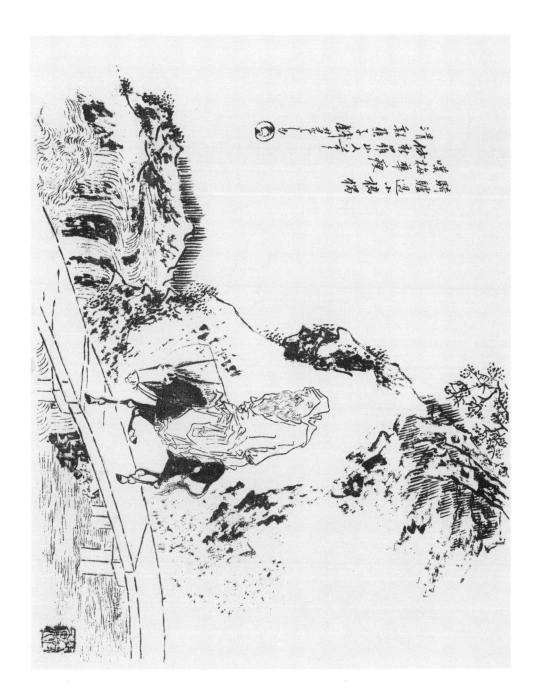

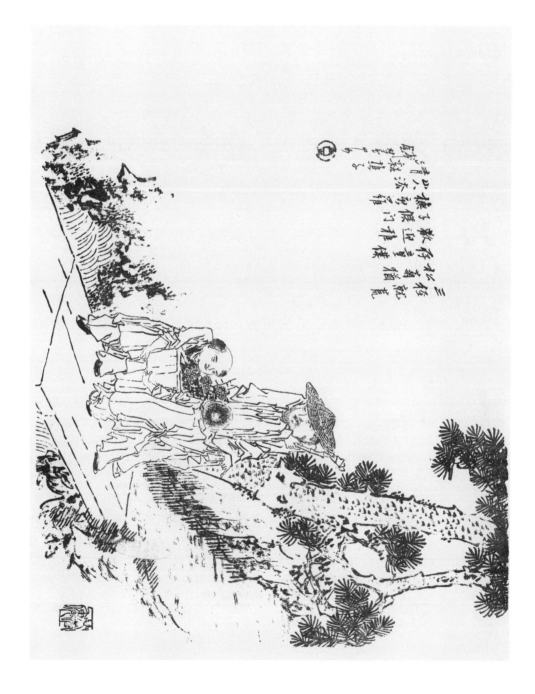

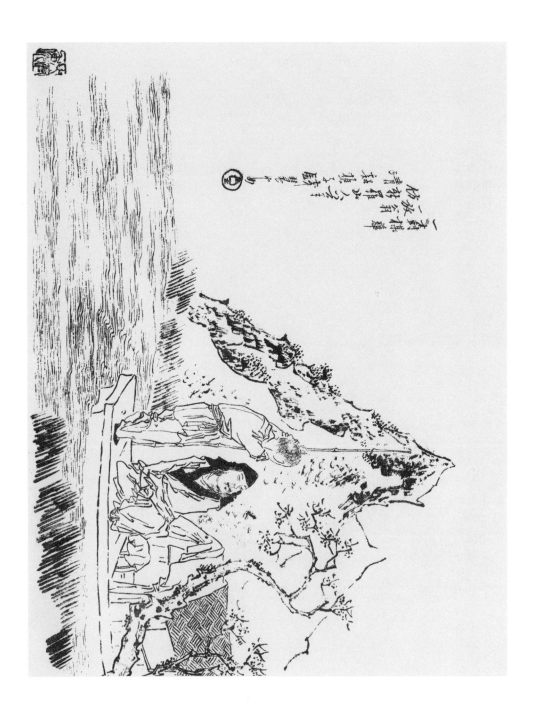

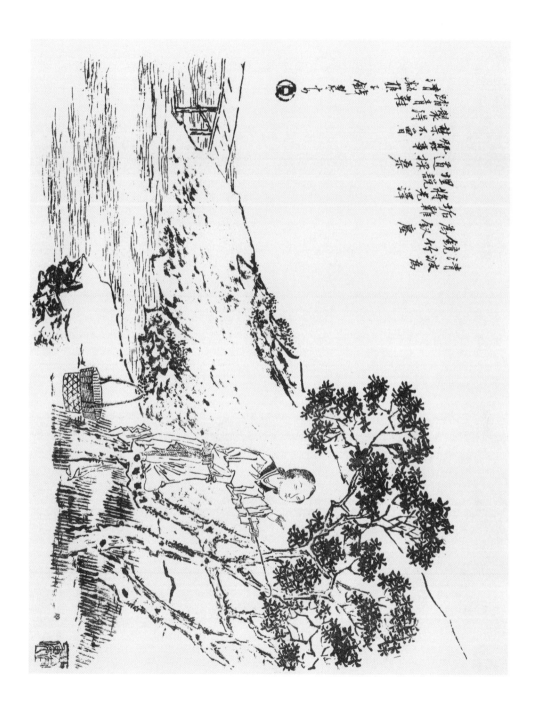

清溪綠遶板橋西，板指為橋觀已迷。
試尋清禽話深處，斑鳩亂叫野鷄啼。

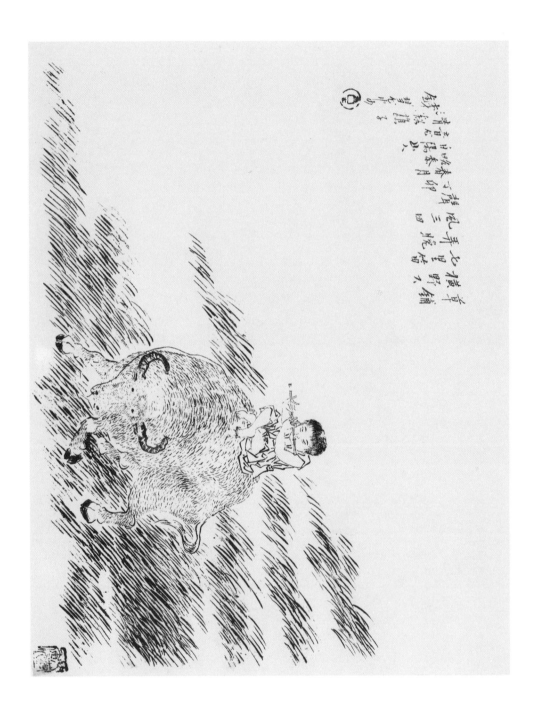

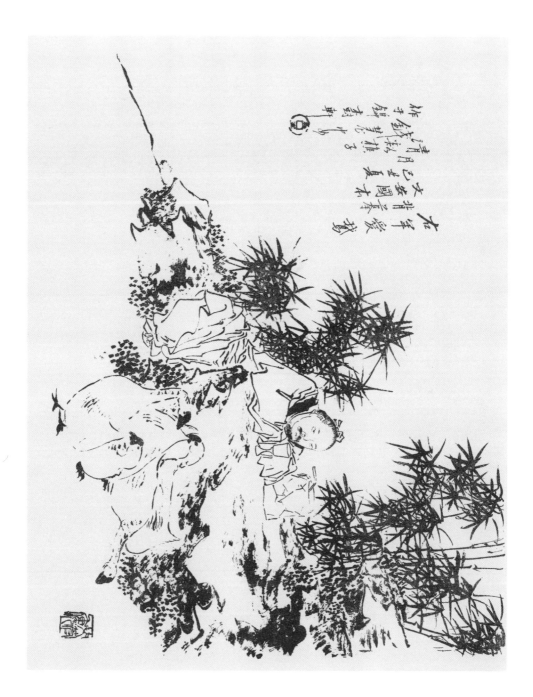

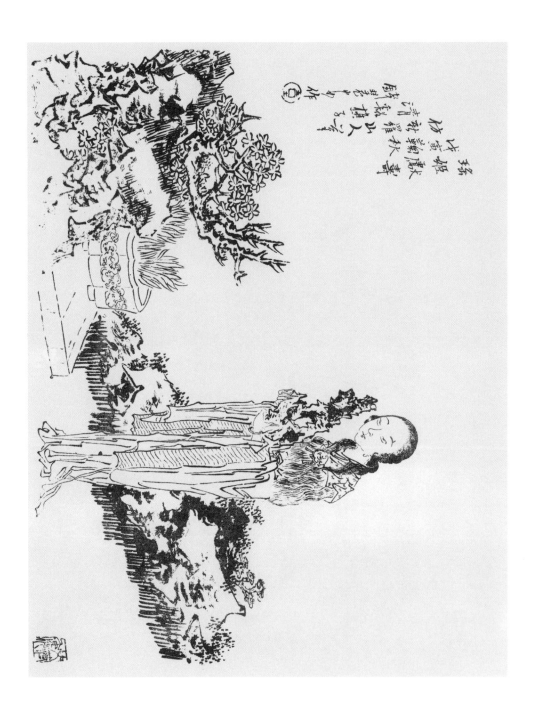

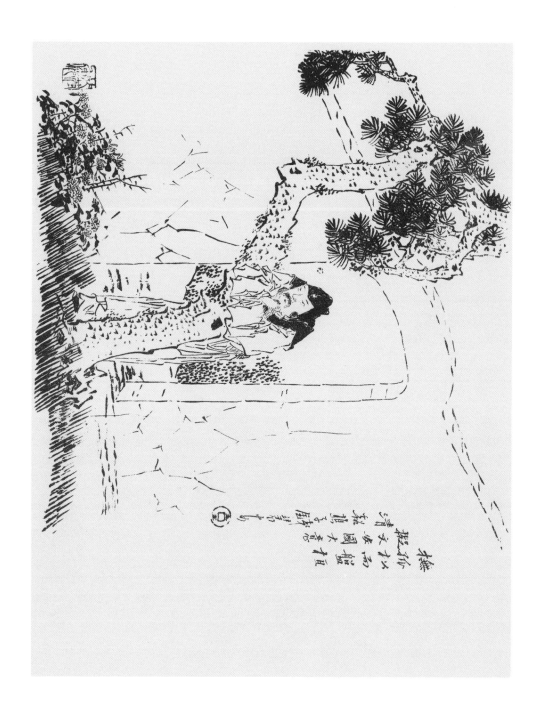

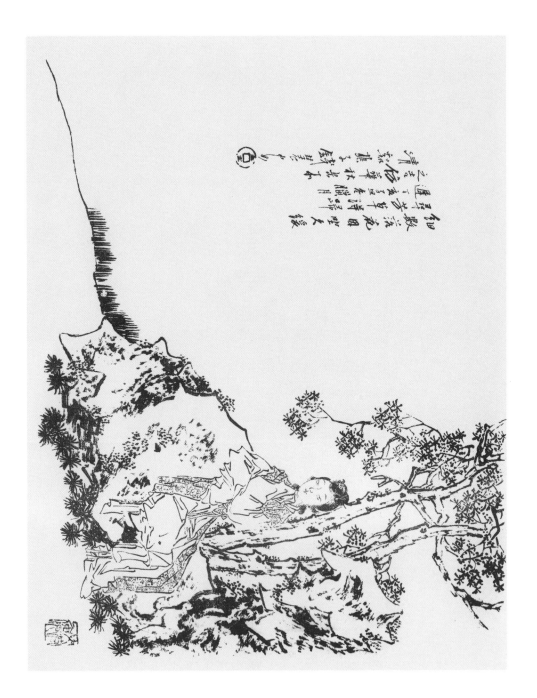

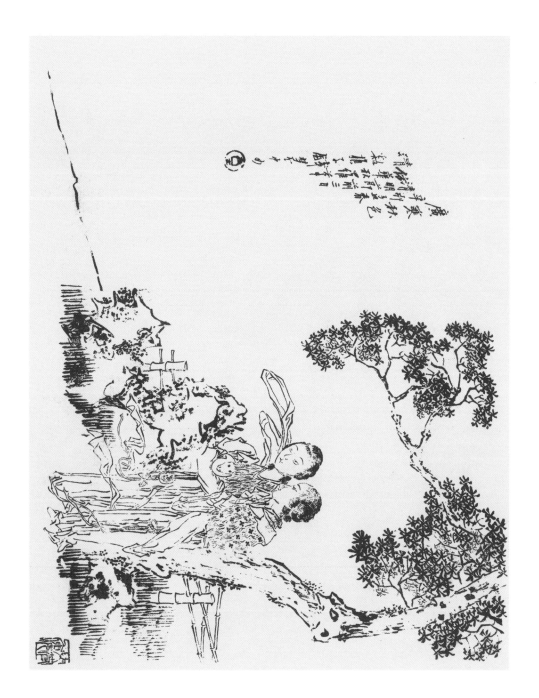

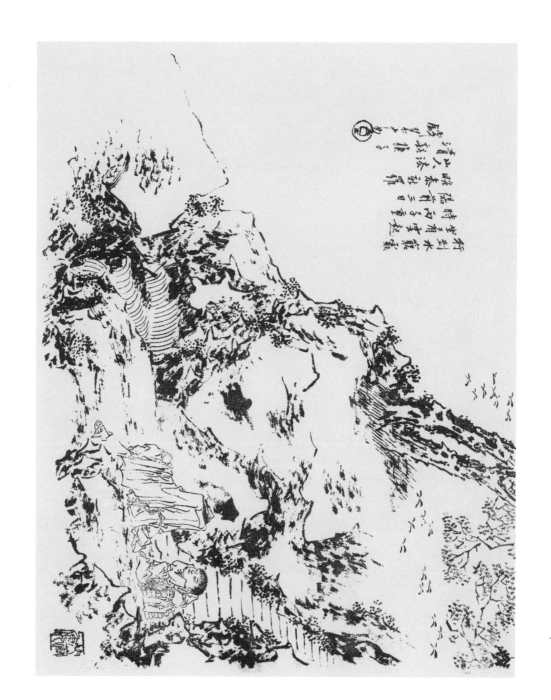

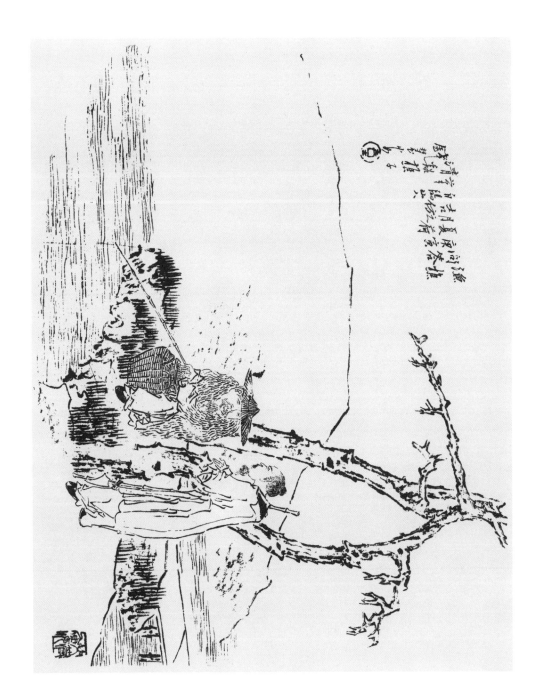

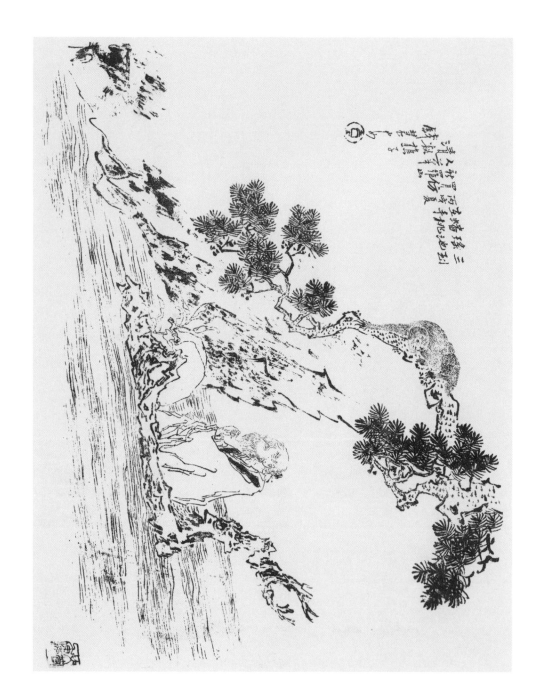

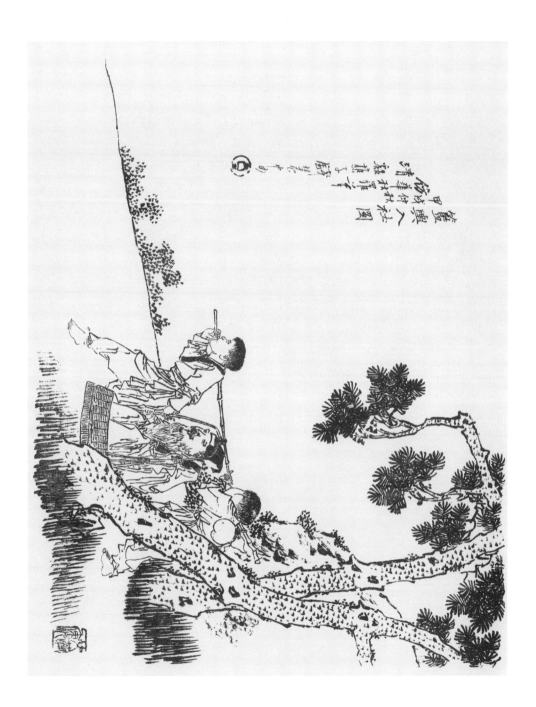

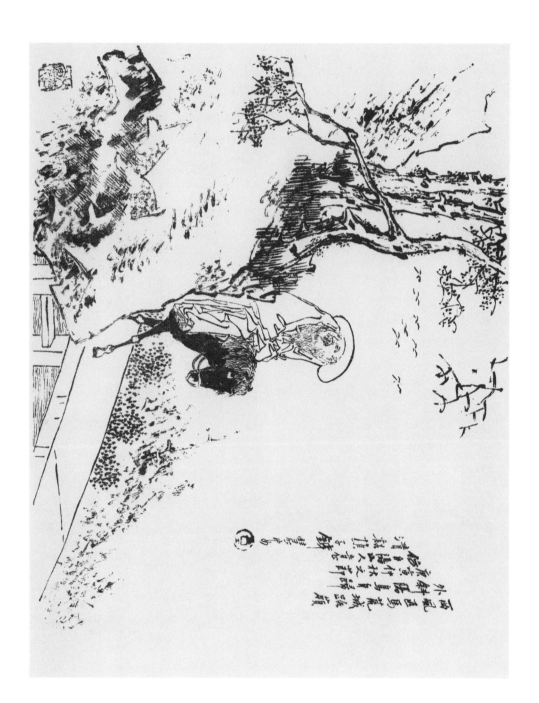

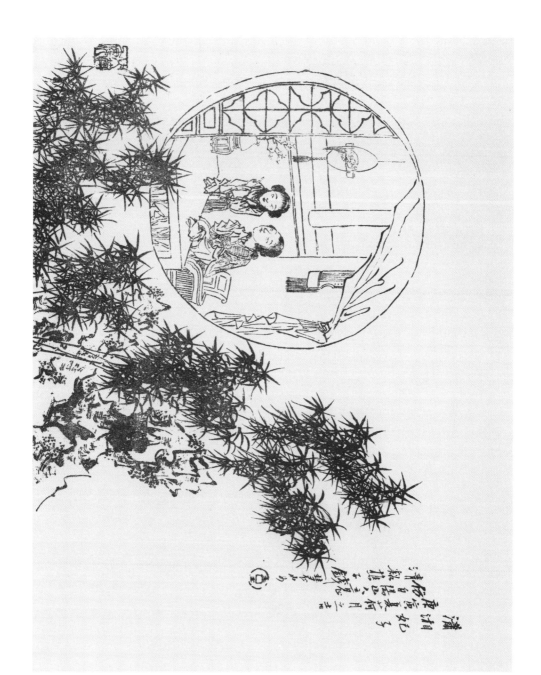

潇湘展讨自逃尢
寂虑恶忽何
推临人
千夏月二
餘化。二十
基午夜
尢

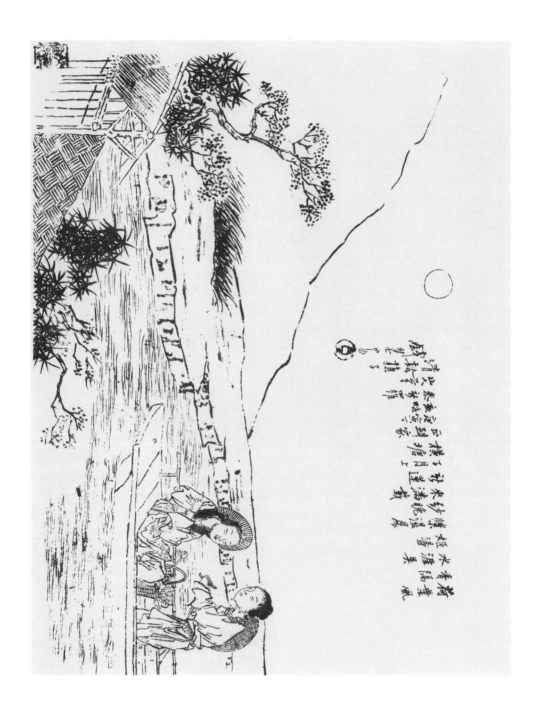

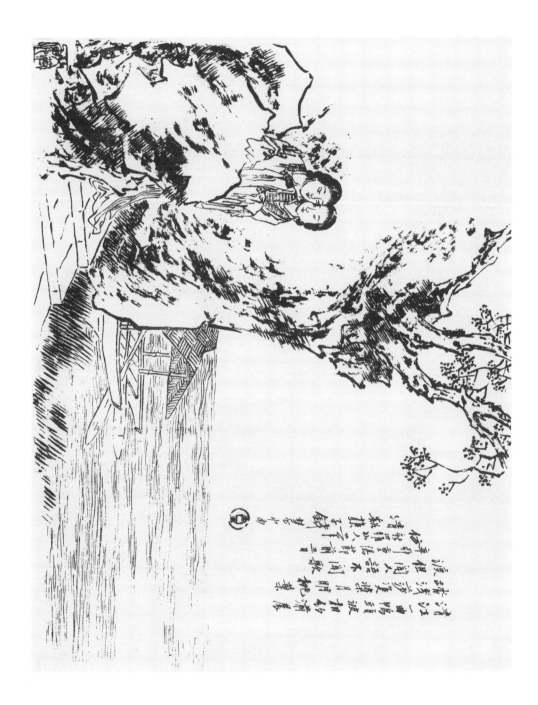

迢迢牵牛星，皎皎河汉女。
纤纤擢素手，札札弄机杼。
终日不成章，泣涕零如雨。
河汉清且浅，相去复几许。
盈盈一水间，脉脉不得语。

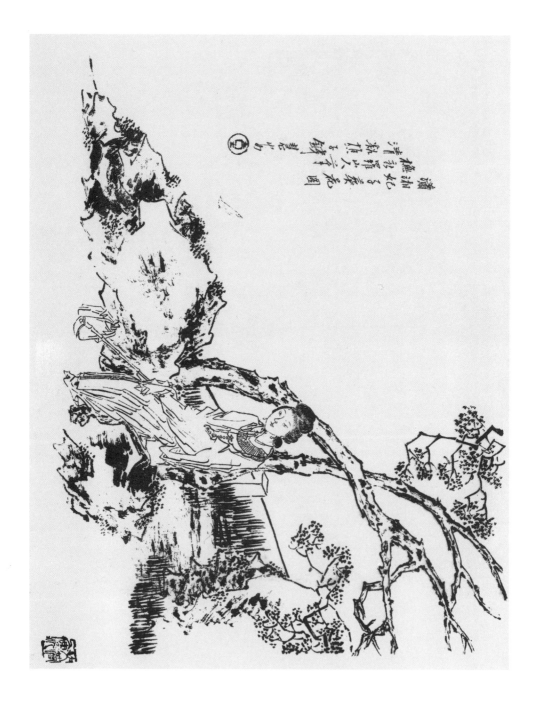

满清极衰
清末如
凝籍之
凡在上
人人奈
物何花
钱千园
也图

九四
一

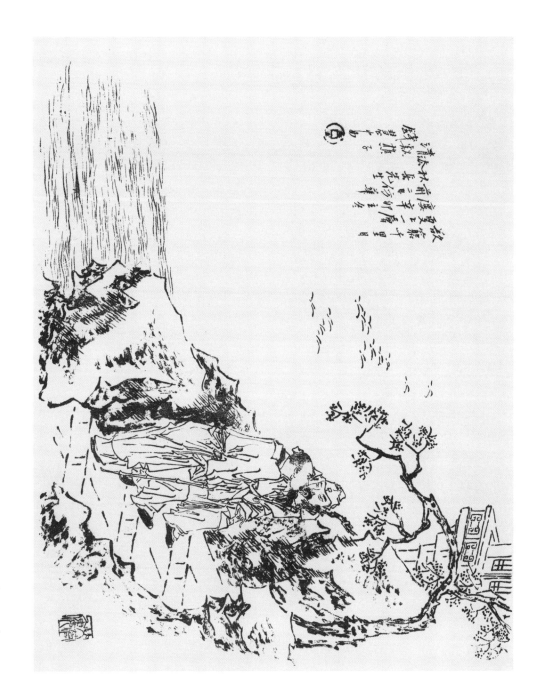

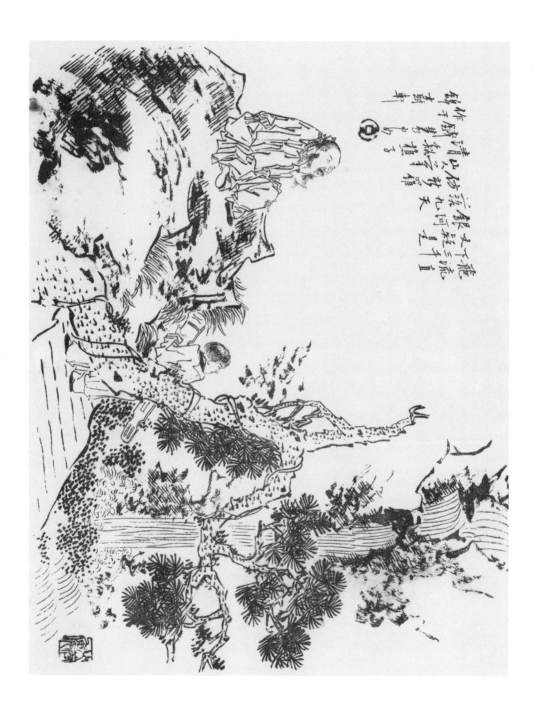

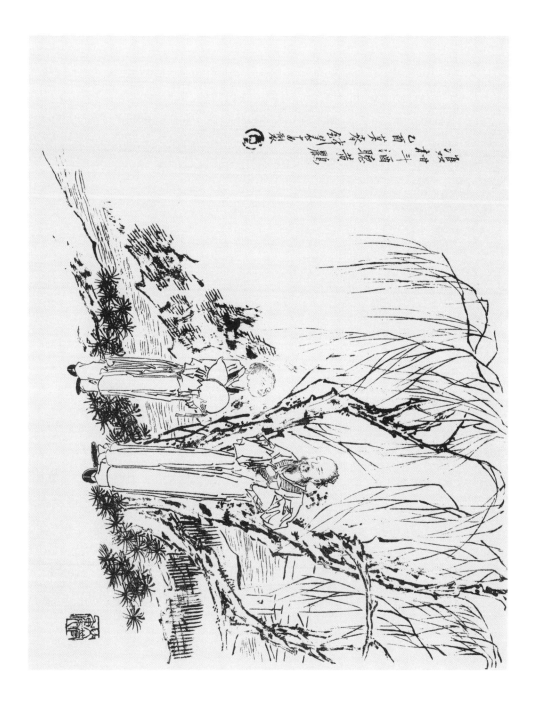

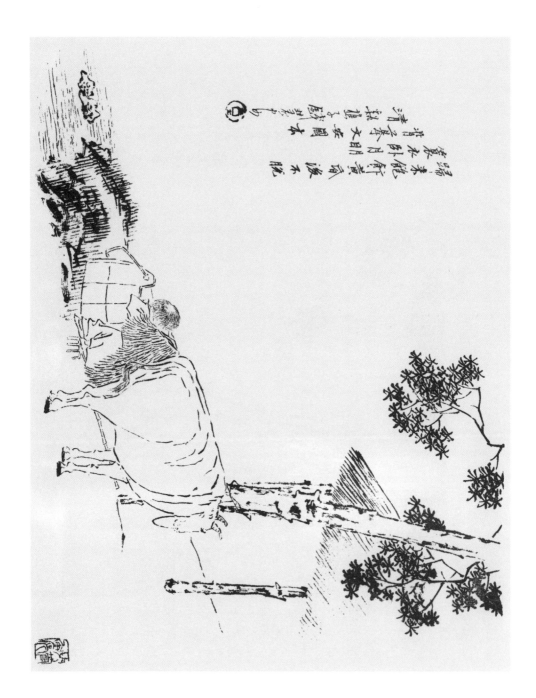

踏莎春來
满江春月
就孤花
飛天明發
進暮間渡
子馴雪
歸韻飛
本也

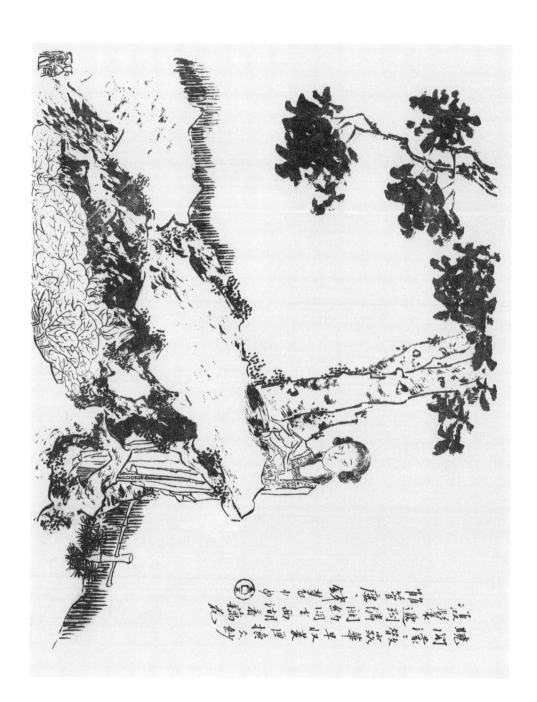

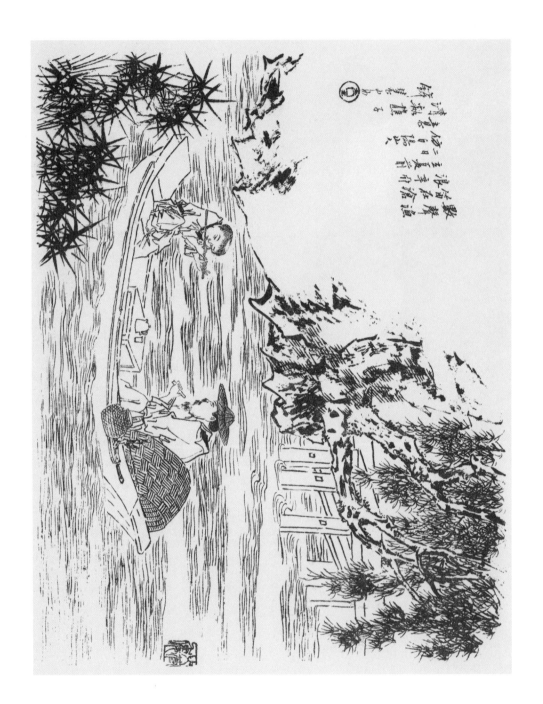

清真曇主義曰二使尚堪聲

鈴鐸軋軋自我聞長手

賞慎上嗟利州揭诵

無上上

也也

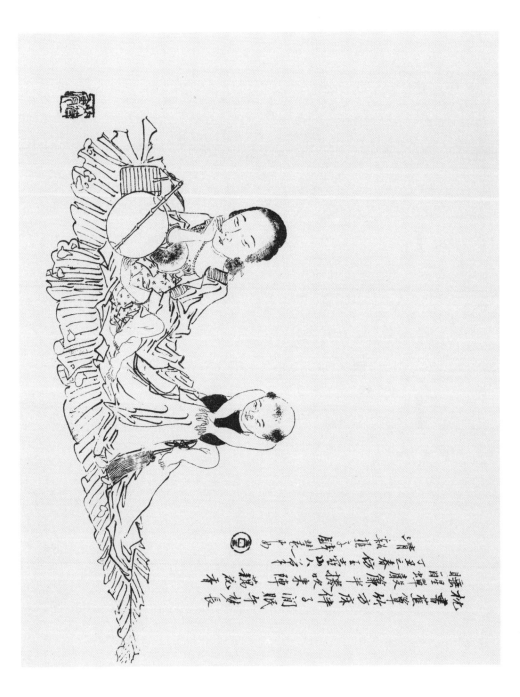

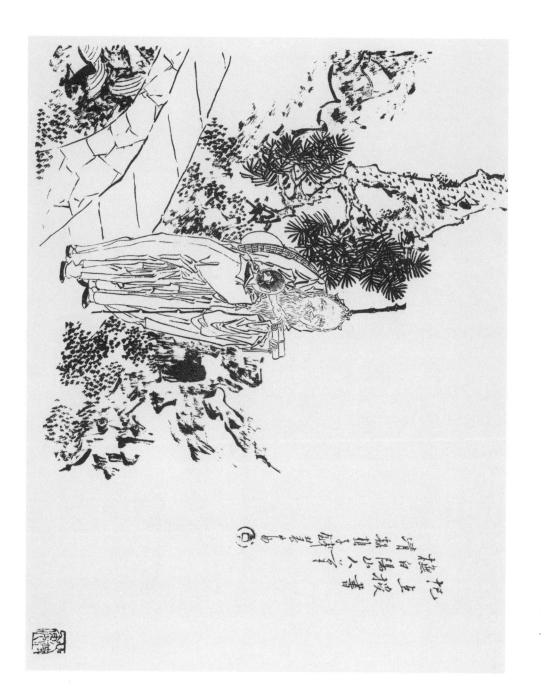

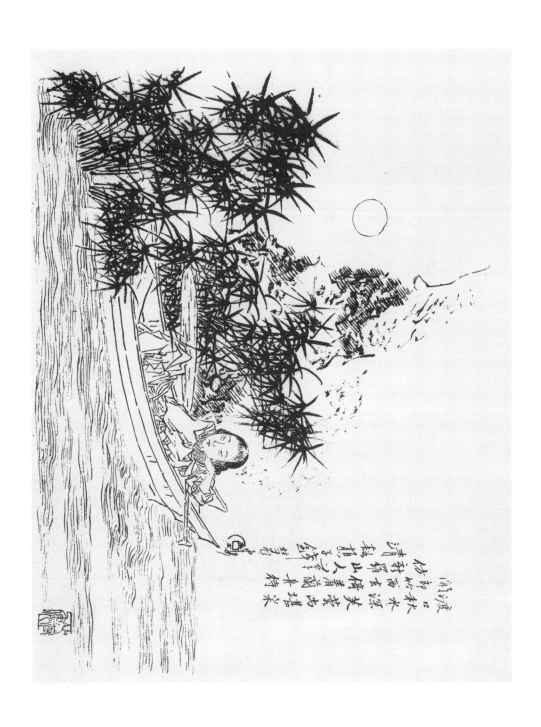

銀燭秋光冷畫屏
輕羅小扇撲流螢
天階夜色涼如水
坐看牽牛織女星

杜牧詩
祖進枋

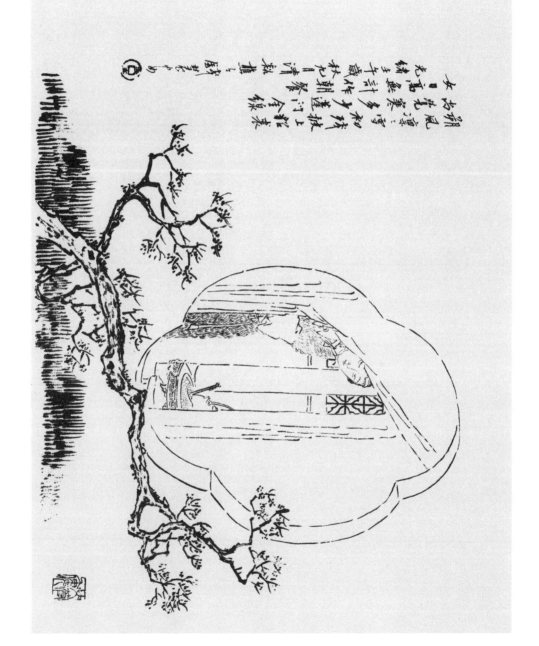

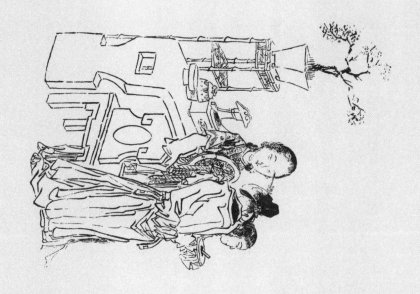

都门花鸟多清霜
尚有梅枝带雪香
料得绝怜岩壑质
拂床犹认旧时霜
中心

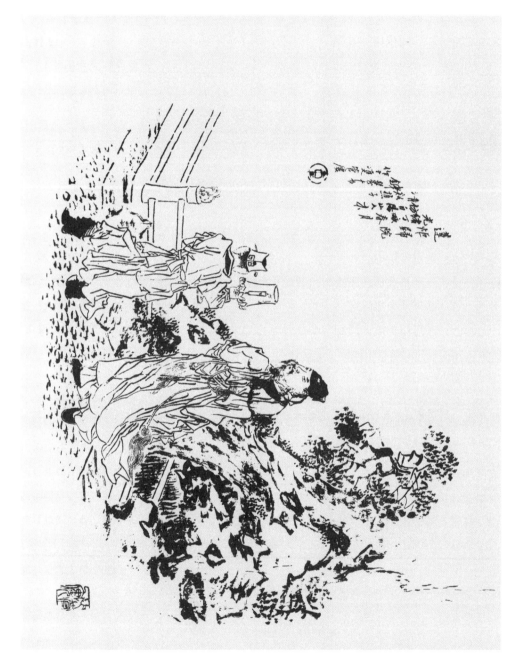

圖書在版編目（ＣＩＰ）數據

原印古畫集.錢吉生人物畫譜 ／ 田德宏編. —瀋陽 ： 遼
寧美術出版社，2018.8

（中國近代經典畫册影印本）

ISBN 978-7-5314-8139-3

Ⅰ．①原… Ⅱ．①田… Ⅲ．①中國畫-人物畫-作品
集-中國-清後期 Ⅳ．①J222

中國版本圖書館CIP數據核字（2018）第203124號

出 版 者：遼寧美術出版社
地 址：瀋陽市和平區民族北街29號 郵編：110001
發 行 者：遼寧美術出版社
印 刷 者：瀋陽博雅潤來印刷有限公司
開 本：889mm×1194mm 1/16
印 張：6.75
字 數：10千字
出版時間：2018年8月第1版
印刷時間：2019年3月第2次印刷
責任編輯：童迎强
裝幀設計：譚惠文
責任校對：赫 剛
ISBN 978-7-5314-8139-3

定 價：52.00圓

郵購部電話：024-83833008
E-mail：lnmscbs@163.com
http：//www.lnmscbs.cn
圖書如有印裝質量問題請與出版部聯係調換
出版部電話：024-23835227

I CAN WRITE
ABC

SUN YA PUBLICATIONS (HK) LTD.

www.sunya.com.hk

ANT

畫一畫
Trace the Lines

寫一寫

Trace and write

2